Petite
Bibliothèque d'Enseignement pratique
des Beaux-Arts

KARL ROBERT

TRAITÉ PRATIQUE

DES

PEINTURES SUR ÉTOFFES

ÉVENTAILS SUR SOIE, PEAU, GAZE, ETC.
PEINTURES DÉCORATIVES SUR VELOURS, SATIN,
TISSUS DIVERS

H. LAURENS, Éditeur
6, RUE DE TOURNON
PARIS

TRAITÉ PRATIQUE

DES

PEINTURES SUR ÉTOFFES

MACON, PROTAT FRÈRES, IMPRIMEURS

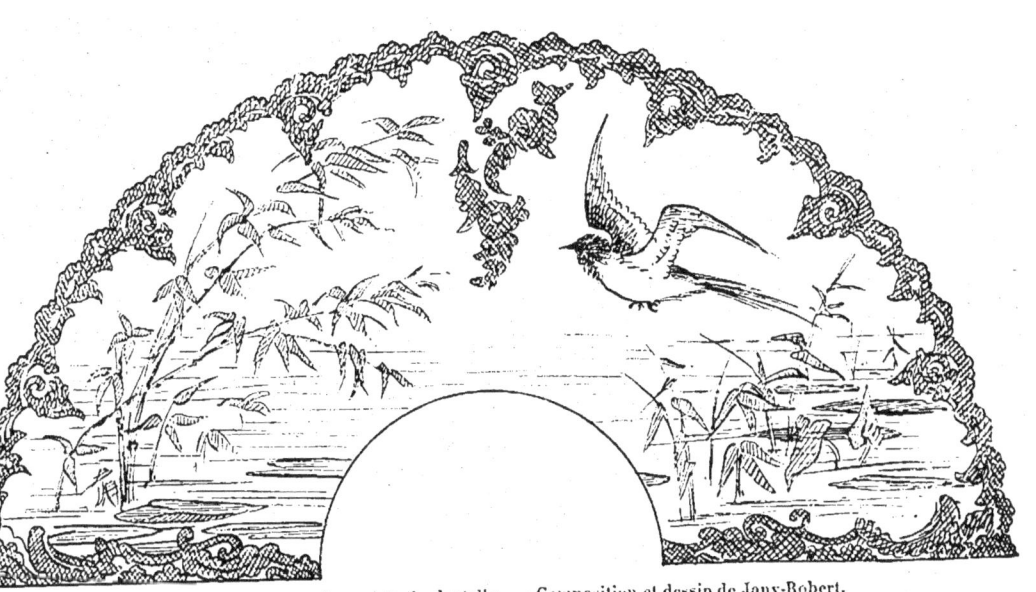

Éventail sur gaze noire ornée de dentelle. — Composition et dessin de Jany-Robert.
Exécution : or et bronzes colorés.

PETITE
BIBLIOTHÈQUE ILLUSTRÉE DE L'ENSEIGNEMENT PRATIQUE
DES BEAUX-ARTS
PUBLIÉE PAR ET SOUS LA DIRECTION DE
KARL ROBERT
Officier de l'Instruction publique.

TRAITÉ PRATIQUE

DES

PEINTURES SUR ÉTOFFES

ÉVENTAILS SUR SOIE, PEAU, GAZE, ETC.
PEINTURES DÉCORATIVES SUR VELOURS, SATIN,
TISSUS DIVERS

PRIX : 1 FRANC 50

PARIS
H. LAURENS, ÉDITEUR
6, RUE DE TOURNON, 6

1893

TRAITÉ PRATIQUE

DES

PEINTURES SUR ÉTOFFES

AVANT-PROPOS

Les différents genres de peintures sur étoffes s'appliquent à l'aide des couleurs à l'eau, à la gouache ou à l'huile, dont le véhicule seul est modifié selon la nature du travail et le subjectile qu'on y emploie. Nous donnerons donc, dans ce petit ouvrage, les renseignements nécessaires à ces modifications, mais ne reprendrons pas la nomenclature générale de l'outillage et des couleurs précédemment donnés dans nos autres ouvrages, ce serait faire double emploi, nous nous contentons d'y renvoyer le lecteur, principalement au traité d'*Aquarelle (figure)* et au traité des *Peintures à la gouache* sur lequel

nous nous baserons. Nous nous arrêterons plus spécialement sur la manière de peindre à l'huile sur le velours et toutes autres étoffes, question qui n'a pas encore été traitée.

Ce que nous avons cherché surtout, c'est à développer le goût des peintures sur étoffes et à donner aux amateurs le moyen de se servir des documents qui peuvent y être utilisés.

Quelques notions d'art décoratif nous ont également paru nécessaires pour arriver le plus vivement possible à la composition toute personnelle qui, si modeste qu'elle soit, est encore bien autrement intéressante que la reproduction d'œuvres tant de fois répétées depuis le xviii^e siècle.

C'est par une étude un peu plus soutenue et, disons-le, plus sérieuse, en vue des travaux d'agrément, que le goût général se forme et s'épure, et, à leur tour, les amateurs mieux éclairés seront eux-mêmes plus exigeants pour nos ouvriers d'art qu'ils stimuleront par un jugement plus sévère, lors des expositions. Et il est grand temps qu'il en soit ainsi, tant nos écoles faiblissent faute de laisser l'essor libre aux idées nouvelles, confinées qu'elles sont dans

l'étude du passé sans cesse répété, hélas aussi sans cesse amoindri, faute de satisfaire à ce besoin de renouveau qui éclate partout dans notre pays si profondément artiste cependant. Mais il y faut prendre garde, Anglais, Allemands, Autrichiens, Américains même nous serrent de bien près en tout ce qui touche aux arts décoratifs, et il faudrait être véritablement aveugle pour ne pas constater leurs incessants progrès dans les arts industriels.

Ils ne nous ont cependant pas encore atteints en ce qui concerne la peinture des éventails qui reste une industrie d'art éminemment française, et où nous tenons encore le premier rang.

Eventails, sachets, écrans, paravents, panneaux décoratifs et tentures de toutes sortes et d'usage si divers, tels sont donc les objets dont nous allons vous entretenir en ces quelques pages, heureux si nous pouvons, par nos conseils pratiques, aider l'amateur à orner sa maison et répandre autour de lui des souvenirs d'autant plus précieux qu'ils portent l'empreinte du goût personnel de leur auteur.

I

LES ÉVENTAILS ET LES ÉCRANS

LA SOIE ET LA PEAU
PRÉPARATION ET DISPOSITION DE LA FEUILLE

La soie pour éventails est généralement vendue toute préparée, passée au bain d'alun, puis séchée au tendeur, dégraissée, en un mot prête à recevoir la peinture. Toutefois ceci n'est point absolu et vous pouvez avoir à vous servir d'une soie quelconque; voici comment on la prépare : sur un châssis de bois, tendez, à l'aide de petites semences, votre soie comme vous feriez d'une toile, en y mettant moins d'énergie, bien entendu, mais de façon cependant qu'elle soit bien tendue. Passez au blaireau une solution d'alun à 25 0/0, ou, mieux encore, passez à l'envers une couche de fixatif Vibert et laissez bien

sécher. Lorsque vous enlèverez la soie du châssis, il peut se faire qu'il reste quelque godage. Repassez-la au fer chaud, à l'envers, et entre deux linges blancs.

La feuille étant ainsi préparée, tendez-la de nouveau sur une feuille de carton un peu fort et recouvert de papier blanc, à l'aide de punaises à tête de cuivre ou d'acier, en commençant par le milieu bas et haut, et vous dirigeant sur les côtés, tirant sur la gauche d'abord, sur la droite ensuite. Votre soie ainsi tendue, il faut tracer la forme de l'éventail. Cette forme est variable selon la mode et le goût du jour. Il est très important d'en tenir compte, à cause du montage. En effet, selon le plus ou moins de distance du rayon partant du centre de vos circonférences, celle de l'extérieur du sujet et celle de la partie qui doit former la *gorge* de l'éventail, la forme générale sera plus ou moins ronde, plus ou moins allongée ; par conséquent, la disposition du sujet peut être modifiée selon qu'elle devra occuper l'une ou l'autre de ces formes. Je le répète, il faut, en matière de peinture d'éventails, tenir grand compte de la mode et ne point chercher à imposer vos préférences. L'éventail

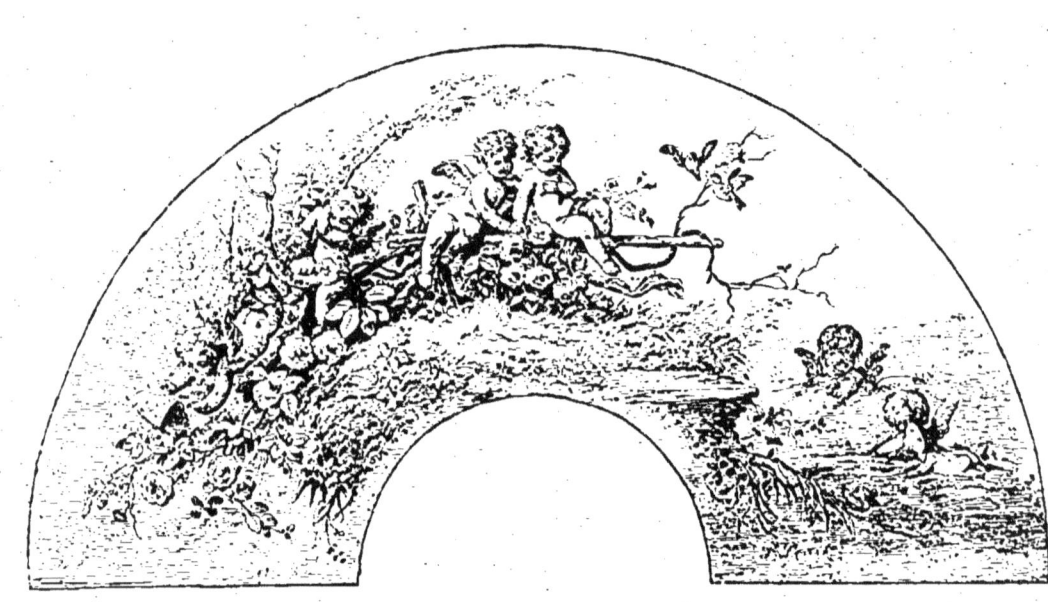

Modèle d'éventail. — Eau-forte de L. Penet.

s'adresse aux femmes uniquement, et doit, en conséquence, concorder avec le goût du jour. C'est d'ailleurs ce qui différencie les styles et vous permet d'être bien de votre temps, en admettant même que, dans les sujets, vous ayez des réminiscences du xviie ou du xviiie siècle.

Manière de tendre et préparer la peau. — La feuille d'éventail en peau est généralement désignée sous le nom de peau de cygne, sans qu'on sache pourquoi, puisqu'elle est en chevreau et n'a jamais la blancheur du gracieux volatile. La feuille d'éventail est vendue contrecollée d'un papier extrêmement léger, dit papier pelure, et comme les soies spéciales, dégraissée et passée à l'alun. N'importe, pour la peau il faut recommencer l'opération du dégraissage si vous voulez que le travail y soit facile et que vos couleurs y adhèrent bien. Inutile d'ajouter que si vous voulez travailler du côté du papier, ce qui est très faisable puisque la plupart des éventails anciens sont ainsi faits, cette opération est supprimée. Mais il faut toujours tendre la feuille, voici comment on s'y prend :

Vous mouillez à l'éponge le côté sur lequel vous ne devez pas peindre, en vous mettant à

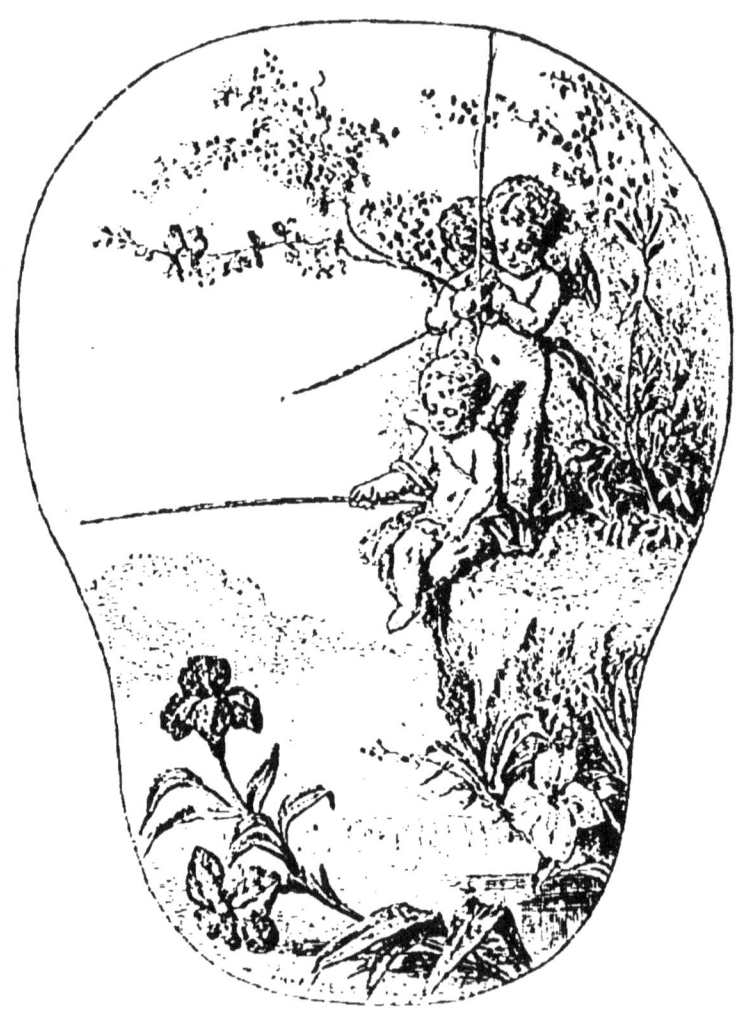

Modèle d'écran d'après une eau-forte de L. Penet.

plat sur une table bien propre et recouverte d'un papier blanc, vous laissez quelques minutes l'eau pénétrer comme pour tendre une feuille de papier à dessin, vous épongez et retournez votre feuille sur le carton à peindre. Partant du centre de la feuille à l'aide d'un chiffon blanc, très propre, bien entendu, puisque vous tenez en ce moment le côté à peindre, vous aidez à l'adhérence, relative, en appuyant et vous dirigeant sur les bords. Puis, soulevant avec deux doigts de la main gauche les bords de la feuille, vous glissez sur la peau et sur le carton un trait de colle forte liquide à froid ou de colle anglaise appelée Colleine Cowtry : vous rabattez les bords et aidez à l'adhérence en pressant dessus. Il est utile que vous employiez l'une de ces colles rapides, car l'opération doit être vivement faite si vous ne voulez avoir çà ou là quelque godage fort ennuyeux au cours du travail, et même, croyez-m'en, si votre premier tendage n'est pas réussi, il vaut encore mieux détremper la colle et recommencer l'opération.

Si vous avez tendu votre feuille, le papier en dessous, il faut dégraisser la peau soit à l'alcool, soit au vinaigre, soit enfin à l'alcali coupé de

moitié d'eau, ou au blanc d'Espagne. Le vinaigre, l'alcali, l'alcool se passent à l'éponge fine, le blanc d'Espagne ou encore la ponce en poudre impalpable se passent au doigt bien sec ou au chiffon de linge fin.

DES SUJETS A ADOPTER ; DOCUMENTS A CONSULTER

Et maintenant, quels sont les sujets qui conviennent le mieux à la peinture des éventails ? C'est là une importante question que nous allons essayer de résoudre.

Les sujets doivent différer selon la nature de l'étoffe sur laquelle vous travaillez, quels que soient le style, l'époque et le genre auxquels ils appartiennent. La gaze, la soie étant assez fragiles et d'une durée relativement courte, il ne faut pas s'y attarder en des sujets d'une exécution minutieuse, confinant à la miniature. Celle-ci doit être réservée pour les éventails sur peau, dont la durée est plus certaine.

Les sujets de genre, puisés aux estampes du XVIIIe siècle, les allégories exécutées principalement d'après les cartons des maîtres et surtout

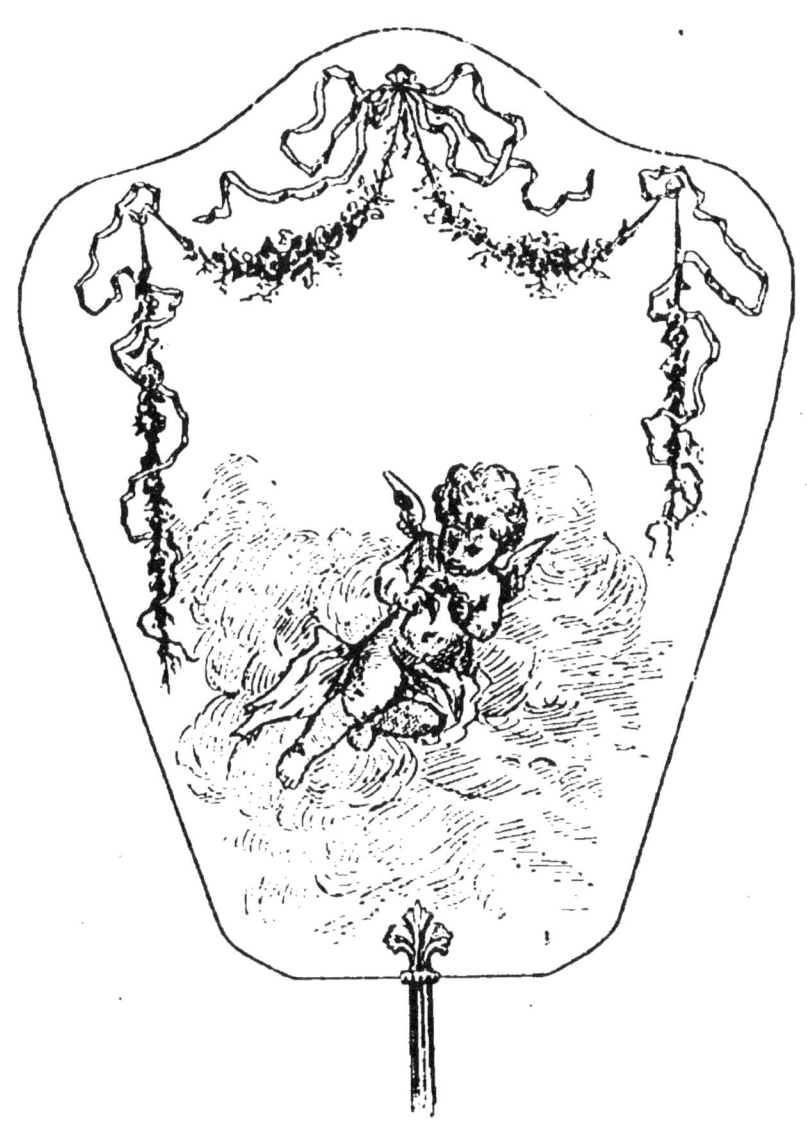

Écran par Jany-Robert.
(Collection des Amours de Boucher).
Extrait de la Revue pratique de l'Enseignement des Beaux-Arts.

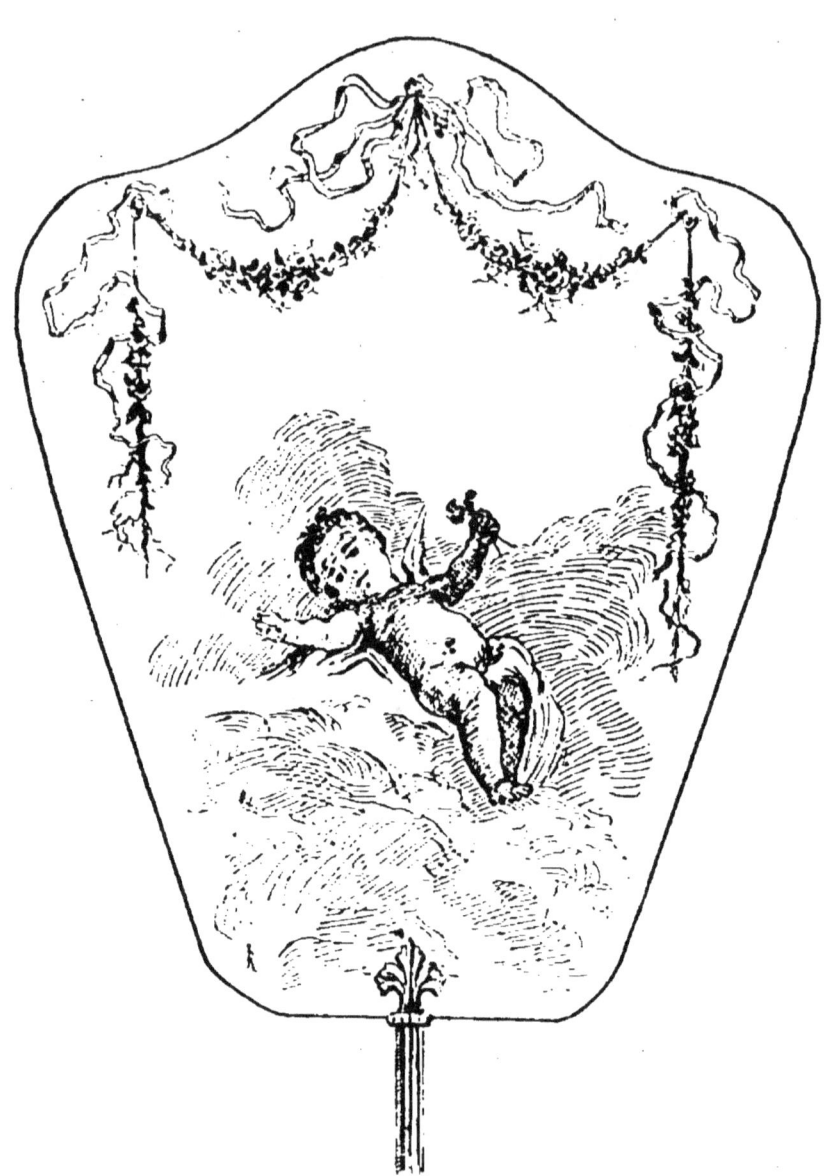

Écran par Jany-Robert.
(Collection des Amours de Boucher).
Extrait de la Revue pratique de l'Enseignement des Beaux-Arts.

d'après les belles collections des plafonds de toutes les époques, et même des temps modernes, les ornementations variées, d'après Ransons et Salambier, accompagnées d'enfants groupés d'après les innombrables modèles de Boucher, tout cela convient à la peinture sur soie, aux éventails sur peau. Je le répète, la facture seule devra être tenue plus large pour la soie, dont le miroitement même aide à l'aspect du fini. Les compositions décoratives de fleurs sur fonds nuancés, de création fort récente, y sont également du meilleur effet, par cette même raison qu'on les y traite largement.

Au contraire, les éventails sur peau demandent un travail beaucoup plus soigné, plus fini, et doivent être tout à fait traités en miniature. Les têtes des figures seront exécutées à l'aquarelle pure, comme font les Leloir et leur imitateur de Cuvillon, dont l'exécution déconcerte à force de préciosité, et dont les œuvres atteignent de si hauts prix. Les vêtements seuls et les accessoires sont rehaussés de gouache discrètement employée par une touche nette et surtout vibrante. Sur la gaze, les sujets, fleurs et figures, doivent être infiniment petits et légers : ne

jamais occuper toute la surface de l'éventail, mais seulement être çà et là jetés.

Les sujets tout or, oiseaux et plantes, jetés en style japonais, y sont du meilleur effet, et pour les composer, il existe chez les marchands d'objets de la Chine et du Japon de petits albums contenant des séries de précieux documents et d'un prix très modeste.

Pour les sujets fantaisie, ayez quelques bonnes reproductions d'après Linder et Marie Chennevière, des photographies d'après Chaplin, les plafonds de P. Baudry, de Lenepveu et de Mazerolles; enfin pour les ornementations, l'*Art pour tous* peut répondre à tous les besoins. Est-il nécessaire d'ajouter que les collections d'après Watteau, Lancret, Pater, de Bar et toute l'école du xviii° siècle sont précieuses à consulter.

Peut-on parmi les sujets de fantaisie comprendre ceux de la vie moderne et les adapter à la peinture des éventails? Oui certes, on le peut, et tous les artistes, à toutes les époques, ont ainsi procédé. Seulement ils ont, par un goût d'arrangement particulier, transporté les costumes de la vie réelle dans un monde de fantai-

sie. La langue française s'exprime avec une merveilleuse précision, et moderne ne veut pas dire réel. Or, dans la peinture des éventails, encore plus qu'en tous les autres genres, il ne doit entrer, selon nous, rien de réel. Mais pensez-vous que les élégantes du xviiie siècle ont pris leurs modes sur les tableaux de Watteau? Il n'en est rien ; c'est bien le peintre qui, prenant modèle autour de lui, a transporté les robes à rideau dans les jardins de Cythère. C'est aussi parce que les tragédies de Corneille étaient, sous le grand roi, interprétées avec les costumes romains de fantaisie que vous savez, que vous trouvez ces personnages ainsi drapés, cuirassés, costumés et portant perruque sur les éventails du temps.

Si donc vous abordez les costumes modernes, n'en prenez que ce qui peut être transporté par un arrangement décoratif dans un monde de fantaisie. Voulez-vous l'habit noir, mettez-le sur le Pierrot de l'Enfant Prodigue, allongez-en les basques et représentez-nous la scène fantastique des Hanlon-Lée, comme le fit Clairin dans son plafond de l'Eden-Théâtre. Si c'est l'habit rouge qui vous tente, donnez à vos personnages l'envo-

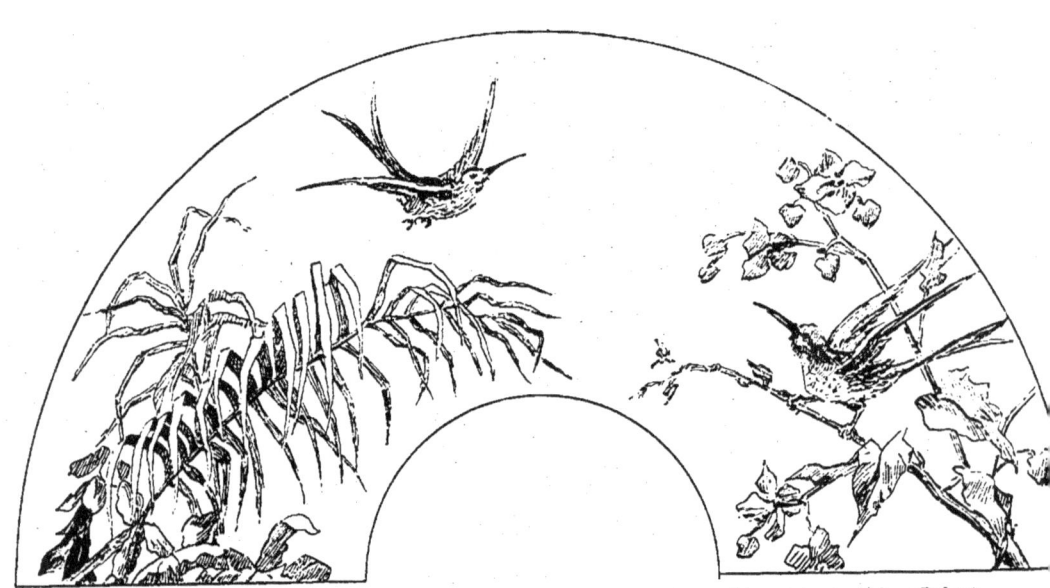

Éventail or et bronzes colorés sur gaze ou soie de couleur foncée. — Composition et dessin de Jany-Robert.

lée du « *Bal rouge* » ou, avec Van Beers, donnez-leur ce caractère de haute fashion qui les sort de l'ordinaire pour les faire rentrer dans la fantaisie. La femme moderne enchapotée, émergeant du panache d'un éventail ne me sied qu'à demi, et cependant votre éventail peut avoir un certain caractère si votre fond est bien adapté ; il peut avoir un charme très grand s'il représente les traits d'un être aimé. Donc, tous les sujets sont abordables dans la composition des éventails, à la condition qu'ils soient impersonnels et transportés dans le domaine de la fantaisie.

Note. — Ce mot de *panache* venant sous notre plume nous fait penser que peu d'amateurs connaissent la description technique de l'éventail, la voici, d'après Larousse :

L'*éventail* ordinaire est composé d'une surface qui a la forme d'un segment de cercle; elle s'appelle *feuille*. Cette feuille est quelquefois simple, mais elle est le plus habituellement formée de deux morceaux de papier légèrement collés l'un sur l'autre. Souvent elle se compose de papier doublé d'une peau de chevreau, connue sous le nom de *cabretille*. Le satin léger, la gaze, le tulle, le crêpe sont aussi employés, soit pour former le corps principal de la feuille, soit pour

la doubler; le vélin (parchemin) a été fréquemment mis en usage.

On fixe la feuille sur une monture qu'on désigne indifféremment par la dénomination de *pied* ou de *bois*, quelle que soit d'ailleurs la matière qui la compose. Les brins qui forment le *dedans* ou la *gorge* sont en même nombre que les plis de la feuille, c'est-à-dire de douze à vingt-quatre. Pour fixer la feuille sur le bois, on la place dans un moule composé de deux feuilles de papier très-fort et plissé d'avance. En fermant ce moule et en le pressant avec force, on imprime à la feuille des plis ineffaçables. Dans l'intervalle de chaque pli, on introduit ensuite une branche de cuivre appelée *sonde*. Les brins restent découverts et ont une longueur moyenne de quatre pouces. C'est sur cette surface que l'on découpe, que l'on sculpte et que l'on dore. Ces brins sont continués en haut par de petites flèches toujours en bois très mince et très flexible, et qui prennent le nom de *bouts*. Ils ont toute la longueur de la feuille qu'ils soutiennent. On donne beaucoup de force aux deux branches extérieures, qui demeurent apparentes; leur face se prolonge dans toute la hauteur de l'*éventail*; elles protègent la feuille quand l'*éventail* est fermé. Ces deux branches se nomment *maîtres-brins* ou *panaches*, et ont de dix à douze lignes dans leur plus grande largeur. Tous les brins et les deux panaches sont réunis à leur extrémité inférieure, appelée la *tête*, par la rivure, quelquefois ornée de

petites pierres précieuses, ou simplement faite en nacre ou en métal.

Les bois d'*éventails* se fabriquent surtout dans quelques villages du département de l'Oise, entre Méru et Beauvais; on y emploie hommes, femmes et enfants. Les matières principales pour la mise en œuvre sont la nacre, l'ivoire, l'écaille, l'ébène, la corne, l'os, la peau d'âne, le citronnier, le santal, l'ébène, l'alisier et le prunier.

La feuille de l'*éventail* se fait toute à Paris. On y exécute les dessins qui y sont ensuite gravés, lithographiés, collés, coloriés, peints, montés et bordurés. C'est dans la peinture à la gouache et dans la bordure en or que consiste la richesse de la feuille; parfois même des artistes de grand talent en font les peintures. Les bordures se dessinent au pinceau avec un mordant, et se dorent ensuite avec de l'or fin en feuilles. Les plus riches sont en relief. Pour nous résumer, le bois d'*éventail* passe dans les mains du débiteur, du façonneur, du polisseur, du découpeur, du graveur, du doreur et du riveur. La feuille va chez l'imprimeur, la colleuse, la coloriste et le peintre. L'*éventail*, avant d'être terminé, doit encore occuper la monteuse, le borduriste, la bordeuse et la visiteuse. En tout, quinze mains. Et cependant on vend des *éventails* à 0 fr. 05 la pièce! Outre l'*éventail* à feuille, il y a encore l'*éventail* appelé *brisé*, dont les lames, séparées et faites des mêmes matières solides qui composent les montures des *éventails* ordinaires,

roulent sur un ruban qui les réunit à leur extrémité supérieure. Cet *éventail*, moins propre que l'autre à donner de l'air, est d'un brillant effet et se manœuvre aisément.

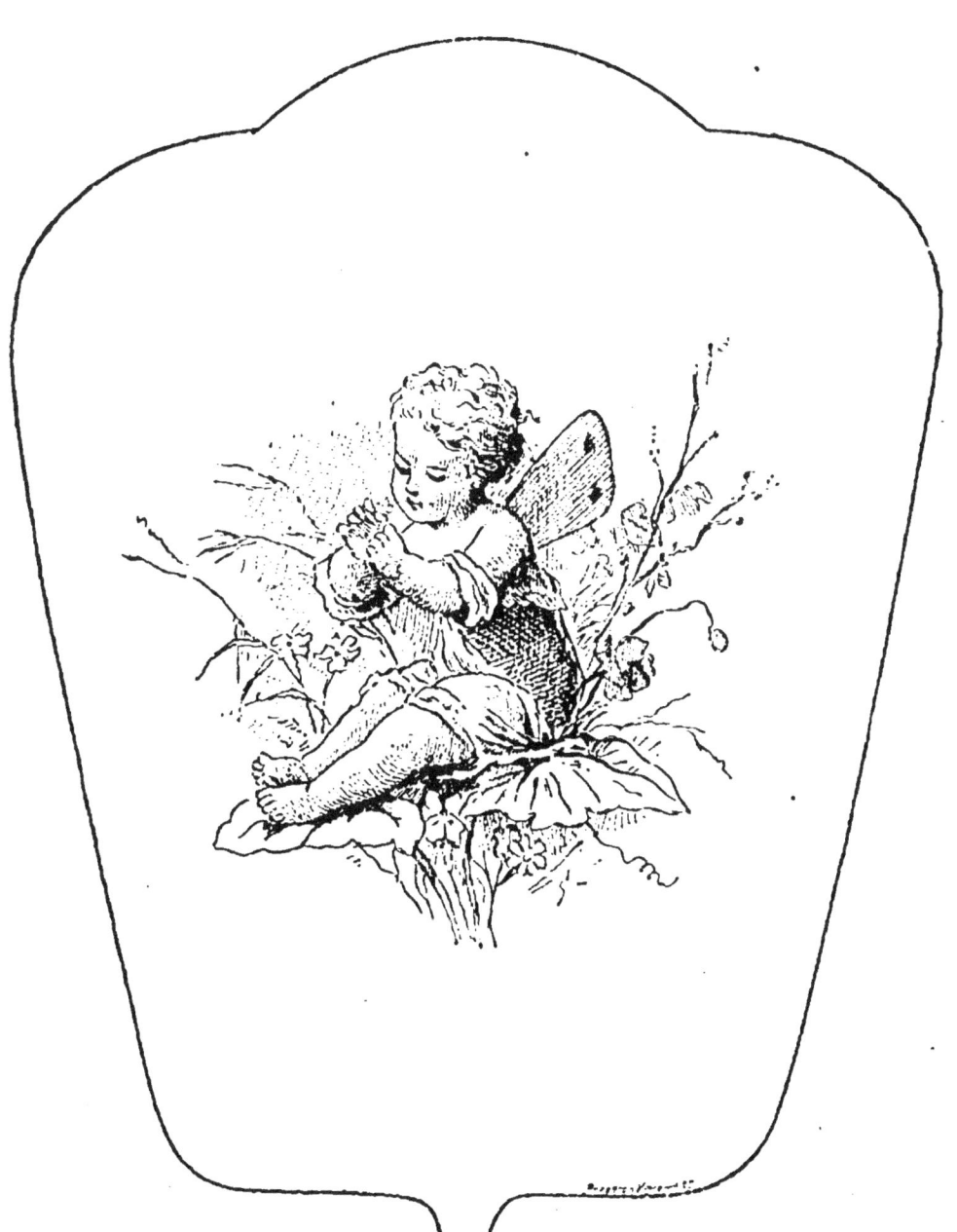

Petit écran pour piano. — Eau-forte de L. Penet.

II

LE COLORIS

A L'AQUARELLE ET A LA GOUACHE

(SOIE ET PEAU)

Il faut autant que possible allier ces deux procédés dans la peinture des éventails et, lorsqu'on exécute des figures, peindre les têtes et les nus à l'aquarelle, gouacher seulement les draperies et les accessoires. On obtient ainsi beaucoup de finesse par l'opposition même de ces deux procédés, l'un qui agit par transparence, et laisse sous le travail le miroitement du tissu; l'autre, très brilllant, par les empâtements. Pour les fleurs décoratives seules, la gouache doit être exclusivement employée, nous y reviendrons tout à l'heure.

Pour les éventails à peinture mixte, on emploiera les couleurs moites à l'aquarelle et

seulement un flacon de gouache blanche, soit du blanc d'argent, soit du blanc de Chine, de première qualité. Il faut avoir soin, lorsqu'on s'en sert pour la première fois, de jeter le liquide qui surnage pour la conservation de la gouache, puis de remuer le blanc après y avoir mis quelques gouttes d'eau très pure. Il ne faut pas, ainsi que nous l'avons vu faire, y ajouter de l'eau gommée ni mélangée de mixture souple qui fait sécher trop vite la gouache dans les pots.

Par contre, la mixture souple, adhésive, est indispensable au travail, mais il faut s'en servir, comme de tous les diluants, avec modération. Elle est préférable à l'eau gommée, n'écaillant pas, affirmant l'adhésion de la gouache au tissu.

Pour les personnes qui ne peignent pas assidument tous les jours, la palette de faïence, ou une grande assiette de porcelaine, est ce qu'il y a de préférable. On y range ses couleurs tout autour; on fait ses tons entre les couleurs et le centre. Si l'on a besoin d'une teinte un peu abondante, on la fait au centre même; au contraire, si l'on a besoin de voir ensemble plusieurs tons, on les fait sur le côté et l'excédent inutile de ces teintes vient se centraliser au milieu; on l'enlève

aisément à l'éponge. Donc pour l'entretien et la propreté des couleurs, qu'il est nécessaire de rafraîchir souvent lorsqu'on se sert de gouache, l'assiette est la meilleure palette qu'on puisse adopter.

Les pinceaux en usage sont ceux de martre ou de petit gris. La martre est préférable pour les travaux délicats, le petit gris pour les fleurs décoratives.

Les couleurs. — Voici une excellente palette d'éventailliste :

Bleu cobalt,	Brun rouge,
Outremer,	Brun de Madder,
Bleu de Prusse clair,	Terre de Sienne brûlée,
Jaune indien,	Brun Van Dyck,
Gomme gutte,	Violet Magenta,
Vermillon,	Sépia colorée,
Carmin extra,	Terre d'ombre naturelle,
Rouge indien,	Noir d'ivoire,
Vert émeraude,	Vert de vessie,
Laque de garance claire.	

On peut y ajouter trois pots de gouache, outre le blanc qui est indispensable, soit la cendre verte, le rouge de saturne, le chrome clair. « On peut, dit Ostolle, dans son excellent petit traité de *L'art de peindre un éventail*, préparer soi-même ses couleurs au cas où l'on ne trouverait

pas de couleurs moites : Vous trouverez presque toujours des couleurs en pastilles ou en pains, vous les mettrez, la veille du jour où vous devrez vous en servir, dans de petits godets de porcelaine que vous remplirez d'eau filtrée, de façon à les faire baigner dedans, et vous les laisserez fondre. Le matin, vous jetterez l'eau, vous triturerez chaque pain de couleur avec un manche de pinceau ou un bout de bois, afin d'obtenir une pâte, vous laisserez tomber sur cette pâte une goutte ou deux au plus de glycérine, et vous triturerez à nouveau pour bien mélanger le tout. Une heure après, vous pourrez vous servir de vos couleurs. »

Avec ces quelques modifications à l'outillage de l'aquarelliste, nous sommes au complet pour la peinture des éventails et des écrans, il nous faut dire maintenant comment on peint sur soie et sur peau, le travail étant absolument le même, sauf que sur peau on obtient plus de finesse dans les nus : aussi ne saurions-nous mieux faire que de vous renvoyer d'abord à notre traité de l'*Aquarelle* (*figure*), pour la composition des tons par le mélange des couleurs. C'est là, croyons-nous, une première série d'études indispensable pour bien posséder l'emploi des couleurs à l'eau.

LEÇON GÉNÉRALE

D'AQUARELLE MINIATURE POUR ÉVENTAILS

D'APRÈS M. CHENEVIÈRE

Nous donnerons ici, comme nous l'avons fait pour toutes les leçons écrites de notre traité d'aquarelle figure, portrait et genre, si favorablement accueilli des amateurs, un report d'une des plus belles reproductions faites récemment par l'éditeur Sirven, de Toulouse, d'après la ravissante aquarelle de M. Chenevière, et qu'on peut se procurer chez tous les marchands de couleurs. Nous considérons cet exercice comme absolument indispensable à qui veut traiter la figure peinte sur éventail.

Ayant donc sous les yeux l'estampe en couleur, et après l'avoir au préalable reportée par un calque et soigneusement redessinée, voici comment on procèdera.

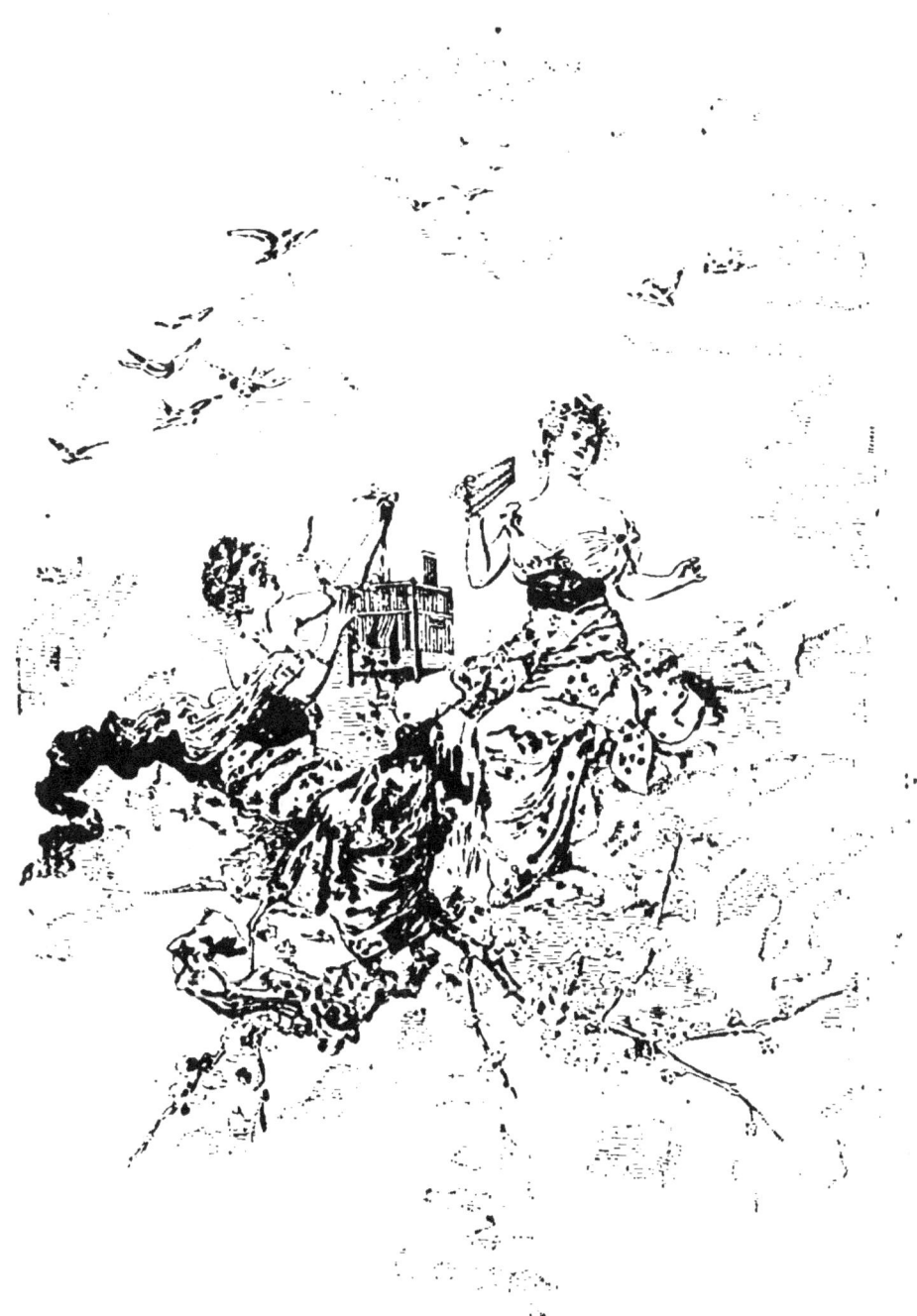

M. Chenevière. — Les charmeuses d'oiseaux.

FIGURE DE GAUCHE; JEUNE FEMME BRUNE

Le ton local des chairs, teinte légère faite d'ocre jaune, rouge de saturne, garance rose : pour l'ombre, même ton additionné de vert émeraude. Pour le rose des joues, on forcera sur la garance rose.

Cheveux. Ton local, noir d'ivoire, terre de Sienne brûlée; forcer sur le noir d'ivoire pour l'ombre, et ajouter un peu d'outremer pour donner de la transparence.

Afin de ne pas laisser de blanc dans une partie faite, ce qu'il faut toujours éviter, on ébauchera le nœud de ruban dans les cheveux de rouge de saturne et garance rose, ton sur lequel on reviendra plus tard pour y poser un gris fait de cobalt ou de gris de Payne léger.

La draperie foncée sera ébauchée de sépia et bleu minéral, ton auquel on ajoutera du noir d'ivoire pour les ombres. L'envers de l'étoffe de nuance gris vert, ton composé de gris de Payne, Sienne brûlée et vert émeraude.

Draperie rose. Ton local, rouge de saturne léger, plus soutenu dans les ombres. Vigueurs, ajouter un peu de Sienne brûlée et noir d'ivoire.

Draperie verte. Vert émeraude, jaune indien et laque carminée. Ajouter un peu d'outremer pour l'ombre.

Les fleurs jaunes. Jaune indien.

Draperie blanche. Gris de Payne dans les parties ombrées. Légère teinte d'ocre jaune en glacis sur les parties blanches.

La cage. Ton local, ocre jaune ombré de gris de Payne.

Le ruban. Rouge de saturne et garance rose.

FIGURE DE DROITE ; JEUNE FEMME BLONDE

Ton local des chairs. Rouge de saturne et garance rose ; aux joues et aux coudes, forcer sur la garance rose ainsi que pour les oreilles et le creux des mains.

Cheveux. Ocre jaune dominant, une pointe de rouge de saturne pour les lumières ; demi-teintes, mêmes tons additionnés de Sienne brûlée ; ombre, ton de la demi-teinte additionné de noir d'ivoire.

Chemisette. Le ton local, étant la transparence des chairs, sera composé du même ton qu'elles, mais beaucoup plus étendu d'eau, et vers la

droite, additionné d'une très légère pointe de gris de Payne et une pointe de bleu minéral.

Les nœuds de ruban, bleu minéral et une pointe d'ocre jaune ; pour l'ombre, forcer le bleu minéral et ajouter une pointe de noir d'ivoire.

La ceinture. Ton local de lumière, laque carminée dominante, un peu de bleu minéral ; inversement, pour l'ombre, bleu minéral et pointe de laque carminée.

Draperie jaune. Ton local, jaune indien et ocre jaune ; ton d'ombre, noir d'ivoire et cobalt, ajouté au ton local. On reviendra dans les vigueurs avec la Sienne brûlée et le noir d'ivoire.

Les fleurettes. Les roses seront de garance rose et vermillon ; les feuilles, vert émeraude.

Draperie bleue. Bleu minéral, une pointe d'ocre jaune ; dans les demi-teintes, on forcera sur le bleu minéral et dans les ombres on ajoutera encore du noir d'ivoire au bleu minéral. Les rayures jaunes seront rehaussées de jaune indien.

La flûte de Pan. Ton local, ocre jaune, auquel on ajoutera du noir d'ivoire pour les ombres.

Partant de ce principe que la couleur, par nous désignée en premier, est la base du ton composé, il est, croyons-nous, impossible de ne

pas arriver à l'exactitude de la copie, si l'on suit exactement nos indications. Si donc un ton est manqué, il faut le répéter à nouveau, avec confiance.

DE LA PEINTURE SUR GAZE

GRISAILLES; COULEURS; OR ET BRONZES COLORÉS

Pour tendre la feuille d'éventail en gaze, un moyen commode est de se servir d'épingles à grosses têtes noires, cela est plus aisé pour tirer l'étoffe en tous sens et laisser un moins grand trou que les punaises dans le tissu. Si l'on n'a pas à sa disposition un carton à jour, ce qui est le mieux, on place sous la gaze deux ou trois manches de pinceaux de façon à soulever l'étoffe ; il ne faut pas craindre de mettre un nombre assez considérable d'épingles pour bien tendre la gaze sans la déchirer.

Mais le mieux, si l'on doit faire souvent des éventails sur gaze, est de se procurer une planche

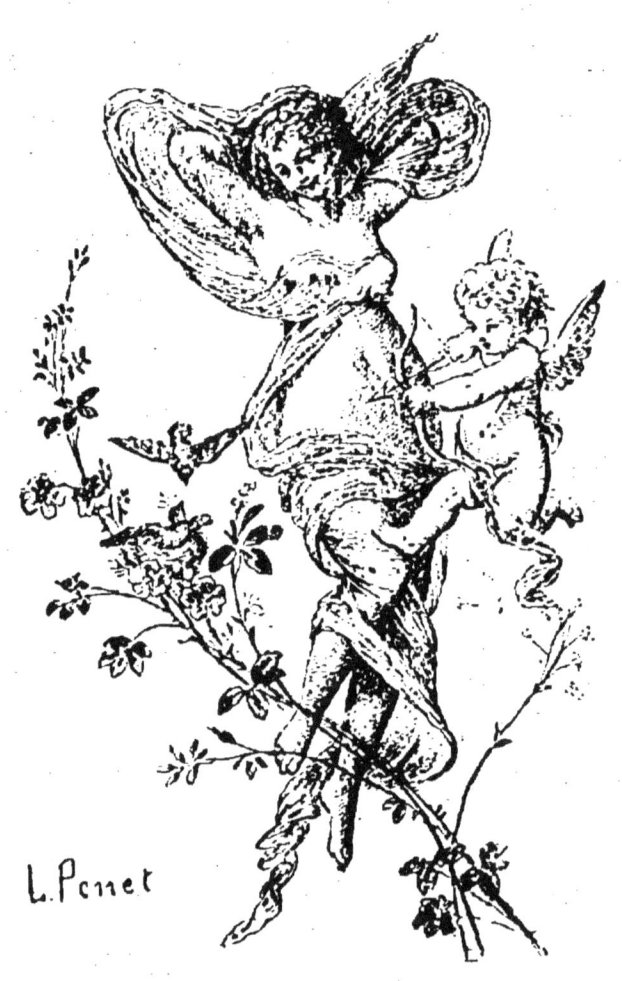

de forme, c'est-à-dire une planche à dessin dont la partie centrale est évidée en forme d'éventail, la partie vide étant d'un centimètre plus petite que la dimension voulue. On tend la feuille de gaze sur cette planche à l'aide de punaises à tête d'acier, en s'y prenant comme nous l'avons dit pour la soie, c'est-à-dire en commençant par les milieux pour venir sur chacun des côtés.

La grisaille et les camaïeux sur gaze noire sont d'un très heureux effet, et nous estimons que l'aspect en est moins triste que sur la soie, à cause de l'ajouré du tissu qui rompt, lorsqu'on s'en sert, la monotonie triste du fond noir de la soie, ce qui donne toujours à ces sortes d'éventails l'aspect d'un objet de deuil.

Soit un écran : Prenons pour sujet cette jeune femme dans les airs devant une branche d'aubépine en fleurs, d'après l'eau-forte de Penet, accompagnée seulement d'un amour, puisque, avons-nous dit, la gaze ne comporte pas de sujets couvrant l'étoffe, ce qui en alourdirait l'aspect. Cela est si vrai, que lorsqu'on veut absolument avoir un éventail de gaze très garni, on divise l'étoffe en trois médaillons, à un seul personnage, entourés d'une bordure de dentelle.

Pour transporter le calque sur la gaze, il est indispensable de placer dessous un corps dur, si vous travaillez sur un carton découpé formant châssis, de retirer les pinceaux placés dessous si vous avez suivi le moyen que nous avons indiqué, autrement vous risquez de déchirer la gaze, en tous cas vous la fatiguez, ce qui est inutile, et marque toujours un peu. En résumé, il vaut donc toujours mieux reporter le sujet avant de tendre le tissu.

Le ton de grisaille à adopter est bien important puisqu'une seule coloration, par un modelé ton sur ton, doit servir à la peinture du sujet et en déterminer l'aspect. Ce n'est pas, à proprement parler, le ton local, mais bien le ton général. Le mieux sera d'adopter un gris harmonieux et doux fait de blanc, de noir d'ivoire, de gris de Payne et de cobalt. On peut, si l'on veut un ton général plus soutenu et un peu plus chaud, remplacer le cobalt par l'outremer. Avec ce ton, employé léger, on dessinera le sujet, sur le report, d'un trait fin. Puis on passera le ton général employé très étendu d'eau sur toutes les lumières, les parties non modelées. On aura aussi un à-plat uniforme transparent donnant la figure en

silhouette. Quand cette première teinte est bien sèche, on modèle avec le ton plus épais en partant de l'ombre la plus prononcée pour venir du côté de la lumière. Pour les draperies, procédez de même en suivant le sens des plis, et lorsque le tout est ainsi bien préparé, revenez au pinceau fin pour accentuer chaque détail.

Les teintes de lumière et d'ombre ainsi posées, les détails redessinés, vous aurez à proprement parler le sujet peint, mais cependant il sera heurté et non en rapport avec la délicatesse exigée d'un travail vu de près. Il faut donc fondre tout cela, sans perdre la forme et le modelé.

Dans ce but, on emploie plusieurs moyens : les uns raccordent au pointillé soit par la juxtaposition de petits points posés au pinceau le plus fin, points qui viennent se perdre au bord de la lumière ; d'autres procèdent par hachures, fines également, qui offrent au travail plus de fermeté. D'autres enfin n'emploient que de l'eau pure, unissent les teintes, les fondent entre elles, et obtiennent ainsi plus de velouté dans le travail.

Les camaïeux de toutes nuances s'exécutent absolument comme la grisaille, le ton seul est changé.

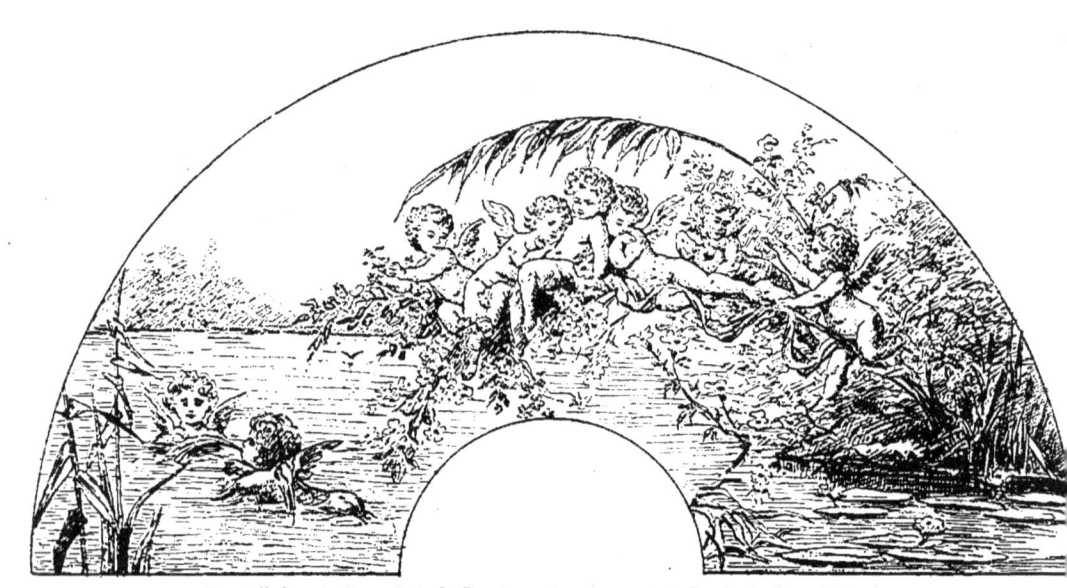

Eventail d'après l'eau-forte de Penet. — Arrangement et dessin de Jany-Robert.

Enfin un excellent passage entre la grisaille, les camaïeux et le sujet véritablement peint, est l'emploi de la grisaille teintée. Ce moyen, indiqué déjà par M. Ostolle, est simple et peut donner des résultats d'un goût parfait, bien supérieur souvent à la véritable peinture, si l'on n'a en celle-ci qu'une faible expérience.

« Lorsque, dit-il, vous aurez ébauché en gris, vous passerez, avant de pointiller, un lavis de rouge de saturne clair pour les chairs, ensuite un autre lavis soit bleu, rose, jaune, etc., sur les draperies, mais toujours léger. Vous en passerez un également sur votre fond et sur vos nuages, tirant sur le gris bleu, gris rose ou gris vert, vous déciderez vous-même ce qui fera le mieux ; un autre tirant sur le vert pour vos feuilles, un autre pour les accessoires et vous continuerez le travail comme pour la grisaille proprement dite.

Vous en ferez ainsi sur des soies de toutes teintes, en ayant soin autant que possible de prendre pour couleur locale de votre grisaille la couleur complémentaire de la feuille de soie. »

La peinture à l'aide de l'or, de l'argent, des bronzes de couleurs variées, est d'un aspect décoratif fort brillant, et selon nous, n'a pas encore

été suffisamment étudiée par les spécialistes. Plus encore que les enlumineurs et les miniaturistes dont ce n'était nullement l'affaire, et qui cependant ont su en tirer parti, les peintres en éventails auraient dû chercher l'utilisation variée des bronzes colorés. Pour la gaze, l'or seul est admissible, les bronzes y paraissent lourds, à moins de n'en employer que d'un seul ton en harmonie avec celui de la gaze. Mais sur la gaze noire, par exemple, la plus distinguée de toutes, quoi qu'on dise, l'or seul convient. Le décor doit être extrêmement simple, traité par un à-plat très large, l'ombre obtenue par le tissu lui-même. Ici, les dessins empruntés aux Japonais ou composés dans leur style bien particulier et si fantaisiste, donnent d'excellents résultats.

L'or et les bronzes, qu'il faut toujours avoir de première qualité, se délayent à l'eau gommée ou au fixatif à bronzer et s'emploient exactement comme une couleur ordinaire.

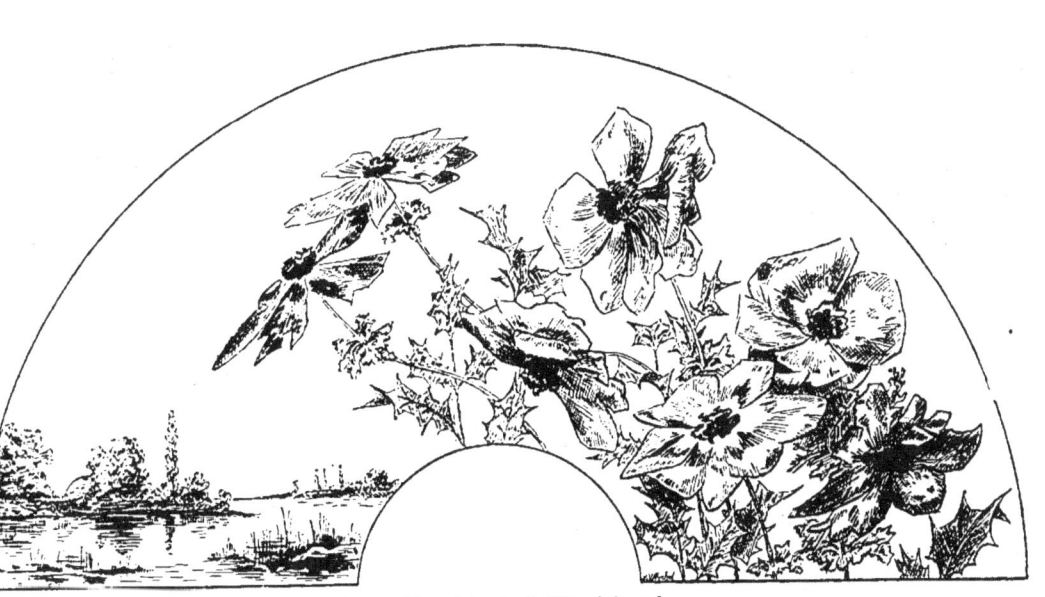

Composition et dessin de Marcel Contal.

APPLICATION DE LA FLEUR

A LA COMPOSITION DÉCORATIVE

L'étude de la composition décorative où la fleur seule est employée est assez complexe pour que nous ne puissions la développer ici, et nous comptons bien quelque jour en donner une étude toute spéciale. Nous voulons donc seulement parler du goût d'arrangement et de groupement à apporter dans la peinture des éventails et décorations diverses d'appartement. J'ai parlé plus haut des Japonais, et des albums qu'on peut se procurer chez les importateurs : tout d'abord on y observera que ces maîtres incontestables de la décoration y arrivent par l'étude et l'observation de l'unité, qu'ils simplifient dans la forme, et dont ils augmentent le caractère d'inflexion. Sans oser affirmer qu'ils ramènent cette unité à la forme géométrique, ainsi qu'on le fait dans nos écoles de France, ils les régularisent et les simplifient dans la forme, les décolorent ensuite

pour en synthétiser la couleur. Voici une bien grosse phrase qu'il nous faut expliquer un peu. Si vous prenez une fleur quelconque, et tentez de la rendre telle que vous la voyez, avec tous ses détails et ses replis, c'est le portrait même et l'intimité de cette fleur que vous rendez : le spectateur demande à voir de près, c'est bien l'aspect d'abord qu'il exige de votre talent, mais, en plus, il veut la vérité la plus scrupuleuse, c'est la peinture de fleur pour son charme individuel. Si vous groupez un certain nombre de fleurs en un cadre restreint, ce sont les mêmes qualités qui de vous seront requises. Il faudra donc que, de la fidélité de la forme individuelle, du charme superficiel de la coloration se dégage, pour ainsi dire, le parfum même de la fleur. Au contraire, si vous négligez tous détails pour exprimer, seulement par des lignes simples, la forme générale d'une fleur, et que par là même vous précisiez, à n'en pas douter, la famille à laquelle appartient votre fleur, qu'en outre de votre dessin, vous lui donniez une coloration simple, soit le bleu, le jaune ou le rouge, le spectateur n'exigera de vous que l'aspect *décoratif*, c'est-à-dire qu'il ne cherchera pas, en se

rapprochant, à pénétrer l'intimité ni sentir le parfum dont nous parlions plus haut, il sera charmé simplement de la vision de la fleur que vous évoquez, et des sentiments poétiques qu'elle peut faire naître en lui. Telle est la supériorité de l'art décoratif, qu'il parle à l'âme plus encore qu'aux yeux, qu'il immatérialise une expression de rendu qui semblait au premier abord ne pouvoir être exprimée que par la fidélité du trompe-l'œil plus ou moins diminué d'effet, dans ce qu'il a d'excessif, par le talent réfléchi de l'artiste et la perfection de sa mise en œuvre, selon les procédés de son temps, ou ceux qu'il peut innover lui-même. Or la fleur, peinte sur l'éventail et sur l'écran, pour être vraiment décorative, doit être le juste milieu entre ces deux principes, tenir tout à la fois de l'un et de l'autre. En effet, l'objet n'étant pas fait pour être fixement regardé, mais bien pour être vu au cours des mouvements successifs de l'usage auquel il est destiné, il nous paraît indispensable que les formes qui le décorent y soient aussi simplifiées que possible, et que, d'autre part, la coloration y atteigne le charme le plus intense, puisque, malgré le mouvement, l'objet est vu de près.

De la composition. Aussi bien pour l'application de la fleur que pour la figure, on peut réduire les règles de la composition à deux principes fondamentaux : la centralisation de l'effet ou de l'intérêt, l'accompagnement. En règle générale, une seule fleur doit dominer et comme forme développée, et comme intensité de lumière, c'est dire que celle que vous aurez choisie comme centre d'intérêt doit l'emporter de beaucoup sur les autres en lumière, que celles qui l'accompagnent doivent être traitées dans des gammes de tons allant en se dégradant d'autant plus qu'elles s'éloignent du motif le plus éclairé. Il ne faut jamais charger une feuille d'éventail : le sujet a-t-il été placé au milieu, perdez sa silhouette de chaque côté par des boutons, des branches, des brindilles. Il n'est pas besoin d'accompagnement. La fleur ornementale est-elle placée de côté partant du panache pour dépasser un peu le milieu, genre aujourd'hui très en vogue, ne laissez pas l'autre côté complètement vide, un rappel est nécessaire, fleur détachée, papillon, bouton, voire, comme en notre exemple, un coin de paysage. Mais, en ce dernier cas, que votre perspective soit bien observée, la perspec-

tive aérienne surtout, qui consiste à peindre les silhouettes de fond, ici très réduites, dans une gamme bleue, grise ou violacée, en tous les cas fort décolorée, et jamais, au grand jamais au premier plan près de la gorge de l'éventail, un détail minuscule tout à fait hors de proportion avec l'ornementation du côté opposé, sous prétexte que ce détail doit être situé dans un plan reculé : en un mot, ne faire toucher la gorge de l'éventail qui, en perspective, est la *ligne de terre*, que par des objets de premier plan, et par conséquent de même proportion que le motif principal de la décoration. Le goût consiste en l'application de ces principes et dans l'harmonie des couleurs juxtaposées, et ici les avis sont fort partagés : les uns affirment que toutes les couleurs peuvent être placées à côté les unes des autres, beaucoup prétendent, au contraire, que certains tons se repoussent comme le rouge et le vert. Pour nous, nous croyons que toutes les licences de couleur sont permises pourvu qu'elles ne soient point employées à intensité égale, ce qui ne peut jamais avoir lieu si l'on observe bien la dégradation des valeurs, principe élémentaire.

DES FLEURS LES PLUS EMPLOYÉES
DANS LA
PEINTURE DES ÉVENTAILS

DE QUELQUES TONS

Le blanc. Il n'est plus d'usage aujourd'hui de peindre la fleur sur un éventail sans fond dégradé, ciel ou décor fantaisiste : aussi la saillie des fleurs blanches est plus facilement obtenue. On commence par ébaucher de blanc mêlé d'une pointe de jaune ou d'une pointe de cobalt, ou enfin de laque selon que le blanc du modèle est un ton chaud, tirant sur le jaune ou un ton froid tirant sur le bleu, ou enfin un ton mixte. On modèle les demi-teintes au blanc mêlé de garance ou de sépia colorée. Les grandes lumières seront obtenues à l'aide du blanc pur.

Donc, les fleurs blanches dont les lumières

s'accusent à l'aide du blanc d'argent, rosé ou bleuté de laque ou de cobalt, parfois un peu de cendre verte, selon l'influence des reflets de la lumière ambiante, se modèlent dans les gris de la demi-teinte, et les ombres avec l'outremer et la laque, le gris de Payne. Mais ici point de règle, le blanc étant la couleur qui réfléchit le plus les couleurs environnantes ; si celles qui l'avoisinent sont rouges, vous serez obligé de mettre des rouges dans vos ombres, même les plus foncées. A vous d'en tenir l'intensité telle qu'elle se confonde complètement et fasse pour ainsi dire corps avec toute la partie ombrée.

Le jaune s'obtient par le jaune indien, les chromes, le cadmium, et se modèle à la sépia, au brun Van-Dyck ou de Madder. Dans les ombres vigoureuses on ajoute une pointe de terre de Sienne brûlée.

Les verts. Dans la palette d'aquarelle, le vert émeraude, le vert minéral, le vert de cobalt sont d'excellentes couleurs, et il suffit bien souvent d'y ajouter une pointe d'une couleur quelconque pour arriver au ton juste sans avoir recours à la composition du vert par le mélange des bleus aux jaunes qui donnent cependant des variétés à l'infini.

Le bleu de Prusse et la gomme gutte ou la laque jaune ou enfin le jaune indien, plus fixe que les deux autres, sont la base la plus ordinaire des verts; le bleu minéral, le cobalt et surtout l'outremer, fournissent des tons plus brillants, mais surtout plus fins. On rend un vert plus gris avec une pointe de garance rose : la garance foncée, le brun de Madder le mettent tout à fait dans l'ombre.

Les tons verts obtenus par des mélanges de bleus et de jaunes, ou de verts, seront donc légèrement modifiés par les jaunes, souvent même par les laques, qui donnent un gris par ce mélange, parce qu'on a toujours une tendance à faire des verts crûs dans les feuilles qui accompagnent les fleurs, alors que ces tons verts par eux-mêmes présentent toujours une surface plutôt grise, qu'elle soit habillée de reflets bleus ou rosés. Il faut surtout, pour les tons verts, se bien pénétrer de ce principe que la nature, tout en les faisant bien réellement et essentiellement verts, ne nous les présente cependant, à l'aide de ce cadre merveilleux, la lumière, que sous un aspect de gris colorés.

Les rouges. Les laques de garances, la laque

carminée, le rose tyrien, le rouge carthame, le vermillon et le rouge de Saturne fournissent toutes les gammes du rouge. Mais à la gouache comme en peinture à l'huile, leur éclat s'augmente considérablement lorsque ces rouges sont appliqués sur une couche de jaune d'or préalablement passée, ce qui semblerait n'avoir sa raison d'être que pour l'aquarelle. Pourtant il n'en est rien, et l'action du jaune sur les rouges est tellement puissante qu'elle subsiste, quelle que soit l'opacité des rouges superposés. C'est là le grand secret des maîtres coloristes qui se sont acquis la réputation de traiter les rouges d'une façon supérieure. Il est facile de remarquer d'ailleurs, si l'on ne se sert de ce procédé, les rouges se ternissent et noircissent vite, même n'étant pas exposés au soleil, mais à la simple lumière du jour, à l'ombre des appartements.

Les bleus et les violets. L'outremer et le bleu de Chine, préférable selon nous pour sa finesse et sa transparence au bleu minéral et au bleu de Prusse, sont la base des beaux violets, comme ceux de l'iris, additionnés de laque carminée et d'une pointe de rose carthame. Le cobalt est substitué dans le mélange, pour les lumières.

Dans les ombres des violets, il faut toujours ajouter un ton chaud, comme le brun de Van-Dyck ou le brun de Madder.

LIS, ROSES BLANCHES, MARGUERITES.

Presque toutes les fleurs blanches s'ébauchent de blanc coloré de jaune d'or : par place une pointe de cobalt ou de garance rose, selon l'impression des reflets de la lumière. Par les temps gris, vous serez obligé parfois de recourir au gris de Payne, mieux encor au gris fait de vert émeraude et de laque, plus transparent et plus harmonique. Les blancs se modèlent, avons-nous dit, à l'aide de la sépia colorée, de la laque de garance et des bleus. Le lis s'ébauche de gouache et d'ocre jaune pour les lumières, de façon à obtenir un blanc un peu crème : on cuivre les demi-teintes par la gouache et l'ocre jaune, et les ombres en ajoutant du gris de Payne, on forcera sur la même note pour les tons les plus vigoureux.

Les roses et les marguerites blanches s'ébauchent de même à la gouache légèrement teintes d'ocre. Mais dans les pétales de roses blanches, plus transparents que ceux des mar-

guerites il y a souvent lieu d'ajouter une teinte légère de rose ou de bleu ; les ombres seront de gris de Payne, ou d'un mélange de vert émeraude et laque carminée ; le cœur des marguerites est de cadmium clair ombré de sépia et de terre de Sienne brûlée.

Marguerites et narcisses jaunes sont préparés à la laque jaune qu'on additionne de terre de Sienne brûlée et gris de Payne pour les ombres. On repique ensuite les lumières à la gouache teintée de jaune de cadmium clair.

Les narcisses blancs sont ébauchés de gouache cobalt et ocre jaune : les demi-teintes sont obtenues par la teinte neutre employée très pâle, à laquelle on ajoute de la sienne brûlée pour les ombres, le cœur s'indique de laque jaune qu'on ombre de sépia ; la petite couronne qui entoure le cœur se traite à la sienne brûlée.

Pivoines et roses, les deux fleurs les plus difficiles peut-être, à faire entrer dans la composition d'un éventail, sont aussi les plus recherchées, les plus souvent répétées. Voici comment on y procède : on dessine la fleur au pinceau avec un ton très léger de vermillon et de laque carminée, une fois le dessin terminé, et absolument précisé, on ébauche

la fleur dans le ton local ; si elle est rose, de laque carminée avec une pointe de cadmium clair, si elle est rouge, de laque carminée et rouge carthame. On indique les ombres de laque carminée et sépia pour la fleur rouge, de laque carminée pure pour la fleur rose. Les lumières seront faites du ton local de la fleur, mais avec plus de gouache.

Si la fleur est blanche, on emploiera pour la teinte locale de la gouache rompue de laque carminée, ou de cobalt ou encore d'ocre jaune selon le reflet qu'on supposera donné à la fleur par les feuilles ou les fleurs environnantes. Les ombres seront faites de gris de Payne et de sépia, parfois d'un peu de laque carminée et de vert émeraude.

Si la fleur est jaune, ocre et laque jaunes donneront le ton local qui sera ombré du même ton additionné de noir d'ivoire et de sienne brûlée : on repiquera les lumières de la teinte locale chargée de gouache blanche.

La pensée a pour ton local la laque carminée et le bleu de Prusse qui donne un beau violet, qu'on accentue de bleu pour les ombres : le cœur est étoilé de laque jaune, et les pétales, ceux du bas généralement, qui sont mi-blancs, mi-violets, seront faits d'une teinte de laque carminée et bleu

de Prusse, plus légère, qu'on pose sur le bord inférieur du pétale et que l'on dégrade vers le cœur, de façon à teinter très légèrement en violet la partie blanche et éviter ainsi la crudité qu'aurait un blanc pur près d'un violet foncé.

Les coquelicots et les pavots doivent être indiqués très largement. Il y en a de tant de sortes et de tant de couleurs qu'il est bien difficile de préciser. On peut procéder comme pour les pivoines, en observant toutefois que le pavot ayant des pétales plus chiffonnés que les pivoines, ils présentent aussi plus de plans d'ombres et de lumières ; chaque pli du pétale formant une côte qui accroche la lumière, et un creux qui se trouve dans l'ombre.

L'iris présente une construction et un dessin très particuliers. Les pétales supérieurs, au nombre de trois, qui se replient vers le cœur, s'attachent par une côte très marquée qui se continue jusqu'à l'extrémité du pétale. Les pétales inférieurs, également au nombre de trois, retombent presque parallèlement à la tige et sont munis d'une petite côte jaune légèrement duvetée qui part de la base du pétale, et s'arrête à peu près au quart.

Les iris seront ébauchés de bleu de Prusse et de rouge carthame pour la teinte locale, on ajoutera du gris de Payne pour les ombres. Les lumières seront faites de la teinte locale chargée de gouache et les côtes jaunes seront traitées par le cadmium clair et la sienne brûlée.

Dans la peinture des iris, l'inflexion du coup de pinceau donnée bien dans la forme et selon le mouvement du pétale a une très grande importance, c'est ce contournement de la teinte passée franchement à plein pinceau qui affirme la forme de l'iris, lui donne la souplesse nécessaire, car c'est la fleur souple et tremblottante par excellence : fragile à l'excès, il faut en rendre par la facture même l'excessive fragilité.

Les tulipes, de variétés si nombreuses, peuvent être traitées comme les fleurs précédemment indiquées, soit l'iris, si elles sont violettes, les pavots si elles sont rouges. Plus sèches et plus raides de forme, elles demandent un dessin plus arrêté, plus précis, un coup de pinceau souvent moins fondu que les autres fleurs. Il en va de même de *l'œillet*, dont les variétés sont à l'infini, mais qui cependant demande plus de souplesse que la tulipe malgré la forme très définie de chacun de

ses pétales et leur chiffonnement quelque peu raide : l'œillet exige beaucoup d'études individuelles à qui le veut bien rendre et surtout le bien employer dans la peinture des éventails.

Paravent exécuté sur toile Brocardi.
Fond d'aquarelle jouant sur or. Peinture à l'huile, rehauts de pastel.
Dessin de Jany-Robert.

III

PEINTURE A L'HUILE SUR VELOURS

Ce genre tout nouveau, que les uns traitent avec une grande légèreté, d'autres avec des empâtements, selon la destination de l'étoffe, est appelé, croyons-nous, à obtenir un certain succès auprès des amateurs, car avec peu d'efforts on y arrive rapidement à un excellent résultat.

C'est un des plus agréables passe-temps qu'on puisse se procurer dans une famille, car, pour l'exécuter, il n'est nul besoin de savoir peindre, ni même de savoir dessiner, c'est donc une récréation artistique, non un art véritable, car il suffit d'avoir un peu de goût et de sentiment des couleurs. Ce genre de peinture est donc fort aisé à apprendre tout seul et l'emploi très varié, d'autant plus qu'elle est, une fois bien sèche, fort solide et se brosse comme tous les tissus.

Les dames et les jeunes filles sont donc assu-

rées de faire toujours plaisir en offrant de petits ouvrages faits par elles et le prix de revient en est si peu élevé, qu'on peut en faire quantité de jolies choses destinées à l'ameublement ou à des loteries pour les œuvres de bienfaisance. Avec un peu d'expérience, on peut très vite arriver à rivaliser avec les broderies et tapisseries d'une exécution si longue, et on peut dire si onéreuse.

Il nous a été donné de voir, exécutées ainsi, des bandes formées de guirlandes de roses sur velours blanc, destinées à la croix d'une chasuble, d'autres formées d'églantines, d'autres de lys. Enfin des lambrequins de cheminée et des tapis de table, des paravents, des bandeaux de rideaux, des portières, de petits tapis, des écrans, des coussins, des encadrements pour vieilles glaces, des sachets, des brise-bise, des buvards, des porte-journaux, des pelotes, des têtières, des coffres à bois, un très riche dessus de piano; un de nos amis nous a cité deux superbes robes de bal exécutées sur velours fond crème, en style Louis XV, à fleurs, et, nous disait-il, cela fit le plus merveilleux effet, d'autant plus que certains rehauts d'or donnaient à ces robes l'aspect des plus beaux brocarts de Gênes.

On peut peindre sur velours de toutes nuances et de toutes qualités; celui qu'on emploie généralement est du velours tramé, dit velours anglais. Le velours de soie est fragile et doit être réservé pour les robes ou objets de grand luxe; on ne s'en sert en réalité que d'une manière tout exceptionnelle. En plus, la trame des velours de coton absorbe le peu d'huile qui reste dans les couleurs au moment de l'emploi, et annule complètement le disque des cernes ou auréoles autour de la peinture, dont une mixtion spéciale, la Stofféine Wood, a déjà, dans la dilution des couleurs, absorbé la plus grande partie. Il est préférable d'adopter les velours de couleur claire, soit le blanc, le crème, le bleu pâle, le rose, sur lesquels on obtient des résultats parfaits. On peut peindre aussi sur velours d'Utrecht; c'est un peu plus difficile, car il faut y tenir la décoration plus large et la composer de grandes fleurs telles que les pavots, les soleils, les grands iris.

Le velours ne reçoit aucune préparation : tel on l'achète, tel on le peint.

Le matériel employé pour ce genre de peinture est celui de la peinture à l'huile auquel on

ajoute les quatre couleurs mères de la gouache : blanc, cendre verte, vermillon, chrome clair pour les besoins de rehauts très vifs.

Pour faire le report du sujet, il est nécessaire de faire une poncette destinée à tamponner sur le *poncis* ou calque piqué au pointillé à jour, ainsi qu'on procède pour le dessin des soutaches. On se sert d'un linge de toile fine et usée dans lequel on introduit une certaine quantité de poudre blanche, talc, craie, ou de la sanguine, si l'on doit opérer sur velours de couleur, et noir, sauce de fusain, charbon pulvérisé, si le velours est blanc.

Pour les amateurs qui ne sont pas initiés à la peinture, voici les couleurs qui suffisent pour commencer, soit que l'on suive un modèle, soit que, se contentant d'un simple trait, on le colore à sa fantaisie :

Blanc d'argent,
Bleu cœruleum,
Cobalt,
Bleu de Prusse,
Jaune de cadmium,
Jaune de chrome foncé,
Chrome clair,
Terre de Sienne naturelle,
Terre de Sienne brûlée,

Brun Van Dyck,
Carmin,
Vermillon,
Vert émeraude,
Vert Véronèse,
Vert de chrome clair,
Vert de chrome foncé,
Vert olive,
Noir d'ivoire.

Un flacon de *Stoffeïne Wood*.

Lorsque vous aurez arrêté votre modèle, fleurs, oiseaux, etc., voyez si, par son genre et sa disposition, il s'accorde bien avec la destination de l'objet que vous désirez peindre; s'il en est ainsi, si vous n'avez aucun changement à y apporter, toutes les proportions étant bonnes, faites un calque sur papier végétal blanc.

La reproduction achevée, placez le papier, *la face en dessous*, sur une planchette de bois tendre, puis avec une forte épingle ou une pointe à piquer, si vous en possédez une, ce qui est préférable parce que le travail est alors plus régulier, percez le calque le plus régulièrement possible, et passez sur tous les contours, toutes les nervures des fleurs, le dessin des plumes de vos oiseaux, etc. Nous avons dit que ce travail doit être fait à l'envers du dessin : cela est important pour obtenir un poncis propre et net. En effet, la pointe, en perçant, chasse les bords de chaque petit trou et vient former une aspérité que la poncette ne doit point rencontrer, au risque de faire ce qu'on appelle des bavochures.

Si votre dessin est d'une certaine étendue, vous pouvez vous servir, pour les grandes lignes ou grands contours, d'une roulette spéciale, ce qui

abrège le travail. Quand cette opération est terminée, étendez le velours sur votre planche à dessin; pour les grands panneaux, servez-vous des allonges de table à manger, et fixez bien à plat l'étoffe avec des punaises. Placez dessus votre calque piqué, et le fixez également, mais par le haut seulement, de façon à vérifier sans difficulté ce que vous allez faire. Vous tamponnez à la poncette en commençant par le haut et passant bien partout : le calque se noircit ou se blanchit selon la matière contenue dans la poncette, néanmoins il faut vérifier de temps à autre en soulevant le papier, que vous avez laissé libre par le bas, pour voir si le dessin se reporte bien complètement en pointillé sur le velours. Si pour quelque cause imprévue, l'opération est manquée, que vous ne puissiez bien percevoir les contours de votre dessin, soulevez entièrement le calque, brossez l'étoffe et recommencez.

Ayez soin d'employer le velours bien dans son sens, afin qu'en peignant votre sujet de haut en bas, vos brosses ne rebroussent pas les poils, mais les couchent en les recouvrant de couleur.

Un appui-main est nécessaire et vous devez vous servir de brosses plates, réservant les rondes

et les pinceaux de martre ou de petit gris pour les fleurs à pétales écartés, les tiges minces, brindilles et autres détails légers.

Prenant alors au bout de la brosse un peu de *Stoffeïne Wood*, comme vous vous serviriez pour peindre à l'huile d'essence ou de siccatif, vous opérez d'abord le mélange des couleurs, assez fluide pour peindre légèrement par teintes, laissant transparaître l'étoffe et ne couvrant que la superficie soyeuse du velours, et vous ébauchez ainsi tout le sujet comme à l'aquarelle, la seule différence est que vous préparez tout en valeur sans vous préoccuper des réserves de quelque nature que ce soit. Mais, si vous voulez de beaux effets, il faut peindre avec des dessous chauds, ébaucher beaucoup en jaune, et principalement sous les rouges et les verts : jaune très brillant pour les rouges, jaunes plus colorés de bruns pour les verts, selon que ceux-ci seront eux-mêmes plus clairs ou plus foncés dans leurs valeurs par suite de la lumière et de l'effet. Vous reviendrez ensuite par couches minces successives jusqu'à ce que vous ayez le ton voulu, ne posant qu'en dernier lieu les empâtements indispensables. Vous ramassez alors la couleur sur

Panneaux décoratifs pour peintures sur velours.
Drap d'argent, toiles Brocardi.
Toiles préparées pour l'imitation des tapisseries anciennes.

Panneaux décoratifs pour peintures sur velours.
Drap d'argent, toiles Brocardi.
Toiles préparées pour l'imitation des tapisseries anciennes.

votre palette et la prenant au bout de la brosse, la posez franchement, et dans le sens opposé à celui où vous l'avez prise, c'est-à-dire que vous renversez la petite masse de couleur ainsi transportée de votre palette à l'endroit de l'empâtement, au contour même du dessin pour revenir vers l'intérieur de la forme représentée. On obtiendra toujours un meilleur effet, en n'usant des empâtements qu'avec une certaine modération. Il n'en faut, en réalité, que pour les grandes lumières. En effet, les décorations sur velours peuvent être aussi montées de ton qu'on le veut, mais il faut toujours leur conserver une souplesse d'aspect qu'une coloration générale, cherchée dans une gamme claire, peut seule donner. C'est là ce qui constitue vraiment l'art décoratif, et non les oppositions violentes de lumières et d'ombres destinées plutôt à produire l'illusion du réel, disons le mot, du trompe-l'œil.

Il est à remarquer d'ailleurs que sur velours de couleur, les vigueurs demandent toujours moins d'empâtement que les lumières. Si l'on veut sur blanc conserver le ton de l'étoffe comme lumière, il faut à peine l'effleurer de couleur pour lui donner un ton : sur velours de couleur, on devra

mettre plus d'épaisseur pour arriver au blanc. C'est donc le cas de se servir d'un léger empâtement.

Au cours du travail, s'il vous est arrivé, malgré toutes précautions, de faire quelques taches ou bavochures, prenez une brosse bien propre, imbibez-la d'essence de térébenthine et rectifiez vos contours, enlevez les taches sans plus attendre, car, à sec, ces rectifications sont beaucoup trop longues. Voilà pour le travail sur fond clair.

Quand on opère sur des velours de nuance foncée, on obtient des couleurs qui *creusent* bien, en ne couvrant le velours qu'aux endroits indispensables et pas au centre : c'est le velours lui-même qui donne le ton des ombres.

Les feuilles doivent être traitées légèrement ; il ne faut pas couvrir les lignes qui ont été tracées pour rendre les nervures, quand celles-ci sont indiquées pour être foncées, c'est encore le ton du velours qui servira, glacé seulement d'une couche de couleur ultra-transparente. Cependant certaines feuilles, qu'on veut rendre très éclairées sur les bords, pourront supporter quelques empâtements dans les endroits les plus lumineux.

Les coquelicots font sur velours un fort bel effet : on prend du vermillon pur comme ton local, rehaussé par places avec du carmin pour les tons foncés, puis avec un mélange de vermillon, de jaune et de blanc, on accentue les lumières que l'on applique toujours un peu en épaisseur. Il faut aussi laisser les intérieurs vides pour que le ton du velours donne les cœurs, desquels on dégage les pistils.

Pour les marguerites, que votre blanc soit en demi-pâte, qu'il forme une petite boule au bout de la brosse, une brosse ronde cette fois, et vous déposez la couleur sur l'extrémité des pétales, puis vous amenez légèrement ce blanc vers la base. Votre intérieur sera de deux tons de jaune appliqués assez épais. A chaque pétale qu'on exécute, il faut reprendre à nouveau de la couleur ainsi formée en boule, au bout de la brosse ; ceci est essentiel.

On emploie les couleurs sans autre mélange que celui de la Stoffeïne Wood. Il ne faut pas craindre de faire des tons trop crûs, car la peinture ne pouvant être vernie, il faut la tenir très brillante, et la douceur du velours qui sert de fond suffit à donner de l'harmonie.

Quand le sujet est entièrement terminé, il faut le laisser sécher complètement : selon la quantité de carmin, de laque ou de vermillon que l'on aura employée, l'ouvrage sera plus ou moins long à sécher, mais il faut toujours compter plusieurs jours avant qu'il soit réellement sec, non seulement à la surface, mais aussi à l'intérieur. Il ne faut pas se baser sur ce que la surface paraîtrait sèche, car il se forme toujours sur les peintures à l'huile une pellicule enveloppante qui sèche assez vite, mais que la brosse enlèverait très facilement. Donc, avant de brosser le velours, assurez-vous au toucher que la peinture est sèche, non seulement à la surface, mais qu'elle résiste bien au toucher et forme un corps dur. Si l'on a su résister à la tentation de brosser hâtivement le velours pour le débarrasser de la poudre du poncis dont il reste toujours trace autour de la peinture, l'ouvrage alors apparaîtra dans toute sa netteté.

Quand on veut transporter un ouvrage destiné au poncis, ou qu'on ne doit pas le peindre tout de suite, il faut repasser le trait au blanc léger de gouache, ou bien d'un trait de vermillon ou de vert à l'aquarelle posé à l'eau gommée.

Le même procédé de peinture peut s'appliquer sur le reps, le drap, le satin et la soie; enfin les bois de Spa peuvent aussi recevoir cette décoration. Il s'appliquerait également sur la gaze, n'était la fragilité de ce subjectile et la difficulté de diminuer l'épaisseur et par conséquent le poids de la couleur : à moins d'une très grande légèreté d'exécution, d'un tour de main particulier, qu'il faut chercher soi-même, le résultat sur gaze est beaucoup moins heureux. Au vrai, il faut, croyons-nous, réserver uniquement ce moyen pour les peintures sur velours.

Toiles Brocardi. — *Drap d'argent.* — Cependant nous avons obtenu de parfaits résultats sur drap d'argent et sur toiles Brocardi. Le drap d'argent, qu'on peignait autrefois tout simplement à l'alun, est d'un prix fort élevé, et ce qui le faisait rechercher, le miroitement du métal dans le tissu, existant dans la toile Brocardi, nous parlerons seulement de celle-ci, à notre sens, d'un emploi beaucoup plus pratique et donnant le même effet décoratif.

Le *brocardi* est une toile nouvelle, tramée d'or et d'argent, qui, outre le scintillement métallique faisant jouer l'effet des couleurs à la lumière, a

l'avantage de recevoir la décoration, soit en peinture à l'eau, soit en peinture à l'huile, soit enfin au pastel, sans qu'il soit nécessaire de fixer aucun de ces procédés. Si nous y employons la *Stoffeïne Wood* comme diluant des couleurs à l'huile, c'est, qu'en certains cas et appliquées d'une façon maladroite, elles peuvent y laisser une auréole grasse.

Mais il ne s'agit plus ici des couleurs préparées spécialement pour la peinture en imitation de tapisserie qui nécessitait tout un outillage nouveau, au contraire, la liberté la plus absolue est laissée à l'artiste pour le choix des procédés de la peinture.

Et de fait, la réussite complète appartient à celui qui mêle les trois procédés, savoir : l'ébauche à l'aquarelle, le corps même du travail en peinture à l'huile, les rehauts et les finesses au pastel. Si l'on peint les fonds et les lointains à l'eau, le grain du tissu restant apparent donne du mat, de la profondeur, et lorsqu'on vient empâter à l'huile les premiers plans, on obtient un effet d'éloignement très appréciable et comme ne pourrait le donner aucune autre toile, soit pour un portrait, soit pour un paysage, soit enfin pour les fleurs.

Le ton restant mat, les embus ne sont pas à craindre, et à ce point de vue le *brocardi* est une heureuse innovation pour les décorateurs. Enfin, grâce au scintillement du fond, les chromes et le gris clair, étendus en couches d'aquarelle, donnent à la toile l'illusion complète des fonds d'or ou d'argent.

 FIN

TABLE DES MATIÈRES

	Pages
Avant-propos....................	7
I. Les éventails et les écrans..........	11
Des sujets à adopter; documents à consulter.....................	17
II. Le coloris.....................	29
Leçon générale d'aquarelle miniature pour éventails.................	33
De la peinture sur gaze............	38
Application de la fleur à la composition décorative..................	47
Des fleurs les plus employées dans la peinture des éventails...........	52
III. La peinture à huile sur velours......	63

Mâcon, Protat frères, imprimeurs.

Henri LAURENS, éditeur
6, Rue de Tournon, PARIS.

BIBLIOTHÈQUE
D'Enseignement pratique des Beaux-Arts

Par KARL ROBERT (Georges MEUSNIER)

Expert auprès des Tribunaux du département de la Seine
Officier de l'Instruction publique

PRIX DU VOLUME :

In-8° raisin, orné de nombreuses illustrations

6 FRANCS

FRANCO CONTRE MANDAT-POSTE

NOTE DE L'ÉDITEUR

Lorsque M. Karl Robert fit paraître la première édition du *Fusain sans maître*, il ne se doutait pas qu'au bout de quelques années ce livre aurait trouvé 22,000 lecteurs. Le succès de la *Bibliothèque d'enseignement pratique des Beaux-Arts*, que l'auteur a entreprise et poursuivie à notre demande, vient de son but essentiellement pratique, et de l'indépendance que l'auteur sait conserver, n'indiquant pas uniquement, comme on l'avait fait jusqu'à ce jour, sa manière personnelle ni celle de tel ou tel, mais puisant au contraire ses enseignements chez tous les artistes vraiment dignes de ce nom, les vrais maîtres du genre auquel on s'adonne.

C'est pour répondre à ce but que l'auteur, après l'examen technique et didactique des procédés, complète son livre par des *leçons écrites*, conduisant ainsi par la main l'amateur et l'élève à l'analyse d'une œuvre de maître en chacun de ses traités. Ajoutons que le succès de la collection est aussi dû à l'exécution matérielle des volumes confiée aux soins de MM. Protat frères, imprimeurs à Mâcon. Dans ces ouvrages tout est soigné, l'auteur ayant pensé, justement, croyons-nous, qu'un volume appelé à enseigner le beau doit lui-même être matériellement exécuté suivant les règles de l'Art.

Paris, 1892. H. LAURENS.

KARL ROBERT. — *Les Peintures sur étoffes.*

1° LA PEINTURE A L'HUILE
(PAYSAGE)
TRAITÉ PRATIQUE ET COMPLET SUR L'ÉTUDE DU PAYSAGE
interprété selon les maîtres anciens et modernes :

Hobbema, Ruysdael, Vernet, Corot, Daubigny, Th. Rousseau, J.-F. Millet

Coucher du soleil, d'après Th. Rousseau.

Division des Chapitres. — Avant-propos — Du paysage en général. — Etudes préliminaires. — Le dessin et la perspective. — Le matériel d'atelier et de campagne. — Théorie des couleurs. — Qualités propres de chacune d'elles. — Les huiles et les essences. — De la palette. — De quelques mélanges. — Ce qu'on doit peindre à l'atelier. — Le nature morte. — Le dessin et les valeurs. — La chambre claire. — Le miroir noir. — Les paysages. — Premières études d'après nature. — Le choix du motif. — De l'ébauche. — Du ciel. — Des terrains et des premiers plans. — Les eaux. — Manière de les peindre. — La rivière et la forêt. — Les fabriques, les montagnes et la mer, etc., etc.

2° LE PASTEL
TRAITÉ COMPRENANT
LA FIGURE & LE PORTRAIT, LE PAYSAGE & LA NATURE MORTE
avec figures dans le texte et référence de pastels en couleurs.

Portrait par Ch. Chaplin.

Division des Chapitres. — Avant-propos. — Du pastel. — Harmonie des couleurs. — Loi des couleurs complémentaires. — Du matériel. — Papiers et toiles. — Des pastels. — Mise en œuvre générale du pastel. — La grisaille. — La tête et le portrait. — Observations générales. — De la tête. — Essai d'après Andréa del Sarto. — Essai d'après Gleyre. — Essai d'après Jules Breton. — Paysanne. — Du paysage. — Le paysage d'après nature. — Au matin. — Plein soleil. — Pierre et roseaux. — Le soir. — La neige. — L'hiver. — De la nature morte. — Essai d'après Chardin. — La plume et le poil. — Draperies et accessoires. — Fleurs et fruits. — Conseils généraux pour le portrait d'après nature. — Du portrait d'homme. — Portrait de vieillard. — La jeune fille et l'enfant. — Les yeux. — De l'impression en général. — Conclusion.

3° L'ENLUMINURE DES LIVRES D'HEURES

Missels, Canons d'autels, Images pieuses et Gravures, Souvenirs de première communion et de mariage.

DIVISION DES CHAPITRES. — Avant-propos. — Précis de l'histoire de l'enluminure. — Du procédé des anciens — Procédés modernes. — Installation et matériel. — Les parchemins. — Les vélins. — Les bristols et les papiers. — Les ivoirines. — Manière de tendre le vélin. — Les pinceaux. — Le brunissoir et la pointe à décalquer, agate et ivoire. — L'encre de Chine. — L'ox gall ou fiel de bœuf. — De la gomme ou de l'eau gommée. — La gouache. — Les couleurs. — De l'or et de l'argent. — Les ors et leur application. — Les ors à plat. — De l'or en relief. — Pâte à dorer. — Procédés divers. — Leçons écrites d'après le Livre d'Heures de Mlle Rabeau. — Paroissien de la Renaissance. — Le Livre d'Heures de Mlle Guilbert. — Canon d'autel, etc., etc.

4° L'AQUARELLE
(Figure, Portrait, Genre)

Avec leçons écrites d'après les estampes en couleurs des maisons BOUSSOD-VALADON, etc.

DIVISION DES CHAPITRES. — Avant-propos. — De l'aquarelle. — Etudes préliminaires. — Le dessin, les valeurs. — Théorie des couleurs. — Harmonie. — Loi des couleurs complémentaires. — Du matériel. — Les papiers. — Les blocs. — Manière de tendre le papier. — Les châssis. — Le stirator. — Crayons. — Pinceaux. — Godets, verres à eaux. — Palette. — Les couleurs. — Qualités et propriétés de quelques couleurs. — De quelques mélanges. — Les tons chauds et les tons froids. — Les mélanges. — De la nature morte. — Le lavis. — Les grandes teintes. — Premiers exercices. — De la copie. — Fleurs et fruits. — Leçons écrites. — Boutons d'or et coquelicots. — Oiseaux des îles. — Les inséparables. — Vulcain. — Paon du jour. — Pensées. — Framboises et groseilles. — De la grisaille. — La figure et le genre. — De la figure. — Au printemps. — L'hiver. — Il pleut, il pleut, bergère. — La gardeuse de dindons. — La charmeuse d'oiseaux. — A la fenêtre. — Pap'llon du soir. — Portrait. — Jeune fille à la pèlerine. — Jeune fille aux roses thé. — Le danseur, d'après Louis Leloir. — De la nature morte et des fleurs d'après nature. — Idée de la composition et de l'arrangement, etc., etc

5° L'AQUARELLE
(Paysage)

TRAITÉ PRATIQUE ET COMPLET DU PAYSAGE A L'AQUARELLE
Avec leçons écrites d'après ALLONGÉ et E. CICERI,
avec planches en couleurs et croquis à interpréter à l'aquarelle
(5e Édition.)

Le Lavoir, d'après Eugène CICERI.

DIVISION DES CHAPITRES. — Avant-propos. — Etudes préliminaires. — Le dessin. — Du matériel. — Les couleurs. — Observations sur quelques couleurs. — Le papier. — Les pinceaux et les brosses. — De la palette. — Du matériel de campagne. — Leçon générale. — Ciels, terrains, arbres, etc. — Le ciel bleu moutonné de nuages blancs. — Ciels nuageux. — Ciels d'orage. — Des différents effets. — Les terrains. — Des fabriques. — Les eaux. — Les arbres. — Les lointains et les montagnes. — La mer. — Mer houleuse, ciel gris. — Effets d'orage. — Les rochers. — Du choix des modèles. — Leçons écrites. — Au bord de l'eau. — La ferme. — Le lavoir. — Clair de lune. — L'étude d'après nature. — Conclusion de quelques maîtres modernes. — Leçons supplémentaires : 1° le lavoir, 2° l'abreuvoir, d'après Louis Luigi. — Texte explicatif de M. E. Ciceri pour son cours d'aquarelle en 25 planches. — Ton appliqué à plat à grande teinte. — De la lumière et de l'ombre. — Des tons superposés. — Des tons juxtaposés. — Des ombres portées. — Etudes de pierres. — Les rochers. — Les montagnes. — Des plans tournants. — Etude d'arbres. — Clair de lune. — Etude du ciel par un temps gris. — Cour de ferme. — La forge. — Coucher de soleil. — Effet de neige. — Une vue à Montargis. — Etude de paysage. — Soleil couchant. — Le lavoir. — Un village. — Le château. — Clair de lune.

6° LA GRAVURE A L'EAU-FORTE
TRAITÉ PRATIQUE ET COMPLET
COMPRENANT LE PAYSAGE ET LA FIGURE

DIVISION DES CHAPITRES. — Caractère de la gravure à l'eau-forte. — Précis historique de la gravure en taille-douce. — Gravure sur métaux. — De l'outillage. — Les vernis. —

BERGHEM. — Moutons

Les cuivres. — Pointes et aiguilles. — Préparation de la planche. — Des calques, du report et du tracé. — L'acide nitrique. — La morsure, généralités. — Application. — Leçon écrite d'après Maxime Lalanne. — Généralités sur la morsure et l'exécution. — Du ciel. — Les fonds. — Premiers plans. — Le portrait et le genre. — Exécution d'un portrait, généralités. — Application. — Procédés divers. — Le vernis mou. — La pointe sèche. — La manière noire. — L'aquateinte. — L'eau-forte industrielle. — Procédé de l'héliogravure en taille-douce. — L'héliogravure aide de l'aquafortiste. — Le perchlorure de fer. — De l'impression. — Désignation. — Etat et qualité des épreuves.

7° LE FUSAIN SANS MAITRE
TRAITÉ PRATIQUE ET COMPLET SUR L'ÉTUDE DU PAYSAGE AU FUSAIN

Orné de 25 planches fac-similé d'après ALLONGÉ, APPIAN, LALANNE, LHERMITE, RIVOIRE, KARL ROBERT, etc.,
et nombreux dessins et croquis à interpréter au fusain.

(19ᵉ Édition.)

Interprétation au fusain des croquis à la plume.

DIVISION DES CHAPITRES. — Avant-propos. — Origine du fusain. — Du fusain appliqué à la figure, au paysage. — Matériel de l'atelier. — Le chevalet. — Le châssis. — Le stirator. — Les fusains. — Les papiers. — Estompes, tortillons, amadou, ouate, chiffons de toile et de laine, moelle de sureau, emploi et conservation de la mie de pain. — Le chiffon. — La mie de pain. — Le grattoir. — Le fixatif. — Du matériel de campagne. — Études et leçons. — L'étude d'après les maîtres. — Du choix des modèles. — Copies d'après la peinture. — Conseils préliminaires pour la copie des modèles. — Leçons écrites. — La nature. — Leçon générale. — Le ciel. — Les eaux. — Les terrains. — Les arbres. — Les fabriques. — Les montagnes. — Les rochers et la mer, les sables. — Le croquis au fusain. — Des diverses applications du fusain. — Des retouches après la fixation du dessin. — L'étude d'après nature.

8° LE MODELAGE & LA SCULPTURE
TRAITÉ PRATIQUE
contenant tous renseignements sur l'exécution en terre, marbre et terre cuite, opérations du moulage, etc.,

avec leçon écrite par François Rude.

Armature d'une figure assise.

DIVISION DES CHAPITRES. — Avant-propos. — Du dessin et de la sculpture. — Matériaux et mise en œuvre. — L'esthétique du sculpteur. — Le moulage. — Le moule. — Le modèle. — Le marbre. — Épannelage et mise au point. — Le bronze. — Glyptique : Camées, médailles et monnaies. — Esthétique du sculpteur. — Précis historique de la sculpture. — Résumé de l'histoire de la sculpture. — Art grec. — Conseils pratiques sur l'installation et l'outillage. — De l'atelier. — Du dessin et de l'anatomie. — Documents à l'usage du sculpteur. — Leçons écrites. — Le médaillon, le bas-relief. — Le buste. — La nature. — Enseignement de F. Rude. — Le médaillon et le bas-relief. — Le portrait et le buste. — De la figure et du groupe. — L'esquisse. — Le groupe. — La figure équestre. — La sculpture d'animaux. — Opérations pratiques du moulage. — Du moulage. — Du plâtre et de son emploi. — Le gâchage. — Moulage d'un médaillon et d'un bas-relief, d'un buste ou d'une statue. — De l'épreuve. — Moulage du buste et de la ronde bosse en général. — Le moulage sur nature. — Du moulage après décès. — De l'estampage et de la terre cuite. — Considérations sur la sculpture.

9º LA PHOTOGRAPHIE
AIDE DU PAYSAGISTE OU PHOTOGRAPHIE DES PEINTRES
RÉSUMÉ PRATIQUE
des connaissances nécessaires pour exécuter la Photographie artistique
PAYSAGE, PORTRAIT ET GENRE

DIVISION DES CHAPITRES. — Avant-propos. — Formation de l'image. — Le négatif. — Couche sensible. — Emploi du gélatino-bromure d'argent. — Le négatif. — Le positif. — Virage et fixage. — Développement et fixage du cliché ou négatif. — Développement au fer. — Opérations du développement. — Renforcement. — Atténuation. — Fixage des clichés. — Le bain d'alun. — Consolidation de la gélatine. — Développement à l'acide pyrogallique. — Révélateur à l'hydroquinone. — Formules de développement. — Observations générales. — Les appareils. — La chambre noire. — L'objectif. — Les châssis. — Objectif. — Diaphragmes. — Obturateur. — Les appareils à la main. — L'appareil de poche. — Le positif. — Tirage, virage et fixage des épreuves. — Épreuves bleues au ferro-prussiate. — De la nature et de l'art. — Le choix du motif et le temps de pose. — Du temps de pose. — La composition et l'arrangement. — De l'effet et de la lumière. — Des premiers plans. — De la figure et des animaux dans le paysage. — Du portrait. — Des groupes.

Le touriste d'autrefois.

Touriste d'aujourd'hui.

10º LA PEINTURE A L'HUILE
(PORTRAIT ET GENRE)

DIVISION DES CHAPITRES. — Avant-propos. — Du dessin et de l'anatomie. — Sensation de la couleur et des valeurs. — Les proportions du corps humain. — Atelier et matériel de l'artiste. — Les couleurs. — Les huiles et les essences. — Le pétrole. — Les siccatifs. — De la palette. — Du mélange des couleurs. — Différentes manières de peindre. — Frottis et glacis. — Les demi-pâtes. — En pleine pâte. — Premiers exercices d'après la bosse. — La grisaille et les camaïeux. — De la grisaille. — De la figure humaine. — La tête d'après nature. — Exemple et conseils pour une tête d'homme brun. — Manière de peindre une tête quelconque. — L'ensemble; conduite générale du travail. — Les yeux, le regard, l'oreille. — L'académie et le morceau d'étude. — Le portrait. — Généralités. — Le portrait d'après nature. — Règles de convenances dans l'attitude et le mouvement. — Le caractère des fonds et des accessoires. — De la composition d'un tableau. — Equilibre, unité, harmonie. — Du genre et de l'histoire. — L'épisode. — L'anecdote. — Le plein air. — Figures et animaux. — Les intérieurs, les fleurs, les fruits. — De la conservation des tableaux. — Leur nettoyage. — Réparation des cadres, etc., etc.

Portrait d'homme, par P.-P. RUBENS.

11° LA CÉRAMIQUE
TRAITÉ PRATIQUE DES PEINTURES VITRIFIABLES
Porcelaine — Faïence — Barbotine

Plat à fruits, d'après Giacomelli.

Division des Chapitres. — Avant-propos. — Faïences et porcelaines. - Aperçu général historique. — Porcelaines. — Etudes préliminaires. — Division géométrique des circonférences et des vases. — Application. — De l'outillage. — Les couleurs. — Décoration de la porcelaine dure. — Généralités. — Quelques mots sur la porcelaine tendre, les biscuits et la terre de pipe. — Porcelaine tendre. — De l'exécution. — Décalque. — Trait. — Mise en place des fonds et de la dorure. — Des fonds. — Des fonds au feu de moufle ordinaire sur porcelaine dure. — Généralités sur la peinture en porcelaine. — Grisailles et camaïeux. — De la décoration. — Leçon écrite. — Composition d'un plat de porcelaine. — Les divers modes de décoration des porcelaines. — La figure et le portrait. — Des figures décoratives et de l'ornement. — Du paysage. — La faïence. — De la décoration. — De la cuisson. — La barbotine. — Barbotine de porcelaine. — Sous couverte. — En imitation de peinture à l'huile. — Barbotine de terre peinte et vernie.

12° EN PRÉPARATION :

LE DESSIN
ET SES APPLICATIONS PRATIQUES
AUX TRAVAUX D'ART ET D'AGRÉMENT

LE CROQUIS DE ROUTE
ET LA POCHADE D'AQUARELLE
AUX SIX COULEURS FONDAMENTALES

Orné de 44 dessins dans le texte, d'après croquis d'artistes, et aquarelles originales, de deux planches en couleur, est un petit traité d'aquarelle spécialement destiné aux touristes; la méthode, simplifiée et ramenée à l'emploi des six couleurs fondamentales fixes, y est présentée d'une façon claire et précise. En l'étudiant un peu, durant l'hiver, nul doute que l'amateur puisse rapporter d'excellents souvenirs de voyage. — Prix : 2 fr.

PETITE BIBLIOTHÈQUE ILLUSTRÉE
DE L'ENSEIGNEMENT PRATIQUE DES
BEAUX-ARTS

Publiée par et sous la direction de M. KARL ROBERT,
Officier de l'Instruction publique.

Prix du volume : 1 fr. 50

1^{re} Série

1 *Les procédés du vernis Martin.*
 Avant-propos. — Des vernis en général. — Nature et préparation des bois. — Des fonds et de la dorure. — De l'aventurine. — Des formes et des sujets à peindre.

2 *La Peinture sur émail. — Les Émaux de Limoges.*
 Description. — Des différents genres d'émaux. — Émaux translucides. — Les émaux peints. — Outillage. — De la peinture sur émail. — Les émaux de Limoges. — Émaux de Limoges colorés.

3 *L'Aquarelle (paysage).*
 Son origine. — Son caractère propre. — Des valeurs. — Des moyens et de la palette. — Leçon générale. — Conclusion de quelques maîtres modernes.

2^e Série

4 *Traité pratique de la Miniature.*
5 *Traité pratique des Peintures à la gouache.*
 Peinture des manuscrits, Enluminure ancienne et compositions modernes.
6 *Traité pratique des peintures sur étoffes, velours, soie, gaze, etc.*

POUR PARAÎTRE PROCHAINEMENT :

3^e Série

7 *Les derniers procédés de la Photo-miniature.*
8 *L'imitation des tapisseries anciennes, verdure, sujets pastoraux, divers.*
9 *Éléments de la perspective pratique.*

4^e Série

10 *La Céramique d'imitation.*
 Barbotine à froid, Emaillage athénien, Céramique orientale.
11 *Peinture et Gravure sur verre. — Imitation des vitraux.*
12 *La Sculpture sur bois.*

Revue Pratique
DE L'ENSEIGNEMENT
DES BEAUX-ARTS

(Format in-4° raisin (25×33)

Paraissant le premier de chaque mois

ET PUBLIÉE SOUS LA DIRECTION DE

M. KARL ROBERT
Officier de l'Instruction publique

AVEC LE CONCOURS DE MM.

A. KELLER	G. MOREL
Professeur à l'École normale d'Auteuil, Officier de l'Instruction publique	Professeur à l'École des Beaux-Arts de Rouen

ET DES PRINCIPAUX ARTISTES DE PARIS

TEXTE & DESSINS

Comprenant tous Documents utiles aux différents genres de Dessin et de Peinture, savoir :

PEINTURE A L'HUILE ET SES APPLICATIONS SUR ÉTOFFES	PASTEL ET GOUACHE
CÉRAMIQUE D'IMITATION DITE « BARBOTINE A FROID »	ENLUMINURES DE STYLE ET ENLUMINURES MODERNES
VERNIS MARTIN, ETC.	DESSINS AU FUSAIN, CROQUIS RAPIDES
AQUARELLE ET MINIATURE	DESSINS POUR PROCÉDÉS DE REPRODUCTION, ETC.
IMITATION DES TAPISSERIES ANCIENNES	OUVRAGES DE DAMES
FLEURS ET PEINTURE DE FLEURS	FANTAISIES SE RATTACHANT AUX « ARTS DE LA FEMME »
APPLICATIONS DÉCORATIVES	TRAVAUX D'AMATEURS

ENSEIGNEMENT SCOLAIRE DU DESSIN

PROGRAMMES ET CONCOURS

PRIX DE L'ABONNEMENT :

Paris et départements : **15** francs. — Union postale : **18** francs.

ON SOUSCRIT AUX BUREAUX DE L'ADMINISTRATION

27, RUE SAINT-AUGUSTIN, PARIS

Et dans tous les Bureaux de poste.

RECUEILS DE MODÈLES

CROQUIS D'APRÈS LES MAITRES

pour servir

de Modèles pour Travaux artistiques

dessinés et classés

Par L. LIBONIS

I^{re} SÉRIE.
 Figure. — Sujets religieux. — Scènes de genre. — Types, etc.

II^e SÉRIE.
 Ornement. — Style. — Décoration.

III^e SÉRIE.
 Paysage. — Animaux. — Fleurs. — Marine. — Nature morte.

CHAQUE SÉRIE FORME UN ALBBUM IN-8° CARTONNÉ

CONTENANT PLUS DE 100 SUJETS TIRÉS EN TEINTES

Chaque album : 6 fr.

ENVOI FRANCO CONTRE MANDAT-POSTE

L'ART DE COMPOSER

ET DE PEINDRE

L'Éventail — L'Écran
Le Paravent

Texte et Illustrations

DE G. FRAIPONT

PROFESSEUR A LA LÉGION D'HONNEUR

UN BEAU VOLUME IN-4 CARRÉ

AVEC 16 PLANCHES EN COULEURS ET 100 AUTRES GRAVURES EN TEINTE OU EN NOIR

dans le texte ou hors texte

Prix : 20 francs.

ENVOI FRANCO CONTRE MANDAT-POSTE

Esthétique.

CHARLES BLANC
DE L'ACADÉMIE FRANÇAISE ET DE L'ACADÉMIE DES BEAUX-ARTS

ÉDITIONS POPULAIRES

GRAMMAIRE
DES ARTS DU DESSIN
ARCHITECTURE, SCULPTURE, PEINTURE

JARDINS. — GRAVURE EN PIERRES FINES
GRAVURE EN MÉDAILLES. — GRAVURE EN TAILLE-DOUCE. — EAU-FORTE
MANIÈRE NOIRE, AQUA-TINTE. — GRAVURE EN BOIS. — CAMAÏEU
GRAVURE EN COULEURS. — LITHOGRAPHIE

Revue, corrigée et augmentée d'une table analytique

Un beau vol. gr. in-8 de 700 pages, orné de 300 grav. dans le texte.......... **10 fr.**
Toile.......... **13 fr.** — Amateur.......... **17 fr.**

GRAMMAIRE
DES ARTS DÉCORATIFS
DÉCORATION INTÉRIEURE DE LA MAISON

LOIS GÉNÉRALES DE L'ORNEMENT — PAVEMENTS
SERRURERIE — PAPIER PEINT — TAPISSERIE — TAPIS — MEUBLES — GLACES — VERRERIE
ORFÈVRERIE — CÉRAMIQUE — RELIURE — ALBUMS, ETC., ETC.

Un vol. gr. in-8 jésus, orné de 250 gravures...................... **10 fr.**
Toile........ **13 fr.** — Amateur....... **17 fr.**

ENVOI FRANCO CONTRE MANDAT-POSTE

Etude du Crayon.
===

G. FRAIPONT
PROFESSEUR A LA LÉGION D'HONNEUR

L'Art de prendre un croquis et de l'utiliser. 1 vol. in-8, 3^e édition, 50 dessins de l'auteur. **2 fr.**

EUGÈNE CICÉRI

Croquis à la minute. Etudes faciles pouvant être copiées au crayon Conté ou au fusain.

SUITE DE 124 PLANCHES

à un ou deux motifs par chaque planche.

CHAQUE PLANCHE (45 × 31), PRIX **1 FR. 25**

Chaque planche est imprimée sur papier ingres avec marge blanche, de façon à faciliter le choix des sujets; nous donnons ci-dessous, rangés sous diverses rubriques, le détail des numéros des 125 planches composant l'ouvrage :

ARBRES (au bord de l'eau), 1, 2, 3, 4, 5, 8, 15, 21, 25, 28, 35, 37, 46, 48, 49, 51, 52, 53, 54, 55, 56, 59, 60, 62, 63, 69, 88, 92, 94, 96, 97, 105, 111.

CHEMINS ou ROUTES, 4, 8, 11, 12, 13, 16, 24, 34, 41, 43, 57, 58, 65, 69, 72, 84, 86, 90, 91, 92, 100, 101, 107, 109, 110, 122.

COINS ou ENTRÉES (de villages ou villes), 4, 7, 13, 14, 22, 29, 58, 71, 74, 76, 77, 87, 96, 97, 98, 107, 108, 109, 110, 113, 114, 115, 116, 122.

COURS DE FERME, 19, 20, 26, 32, 67, 102, 103, 117, 118.

EFFETS DE NEIGE, 70, 72, 80, 84, 101.

ÉTUDES DE TRONCS D'ARBRES, 15, 17, 31, 33, 44, 45, 52, 64, 80, 81, 85, 117.

FALAISES, 73, 89, 94, 95, 104, 112, 119, 124.

INTÉRIEUR, 36, 39.

MAISON (au bord de l'eau), 6, 27, 42, 47, 56, 57, 75, 77, 85, 97, 98, 109, 123.

MONTAGNE ou COLLINE, 8, 11, 27, 38, 40, 77, 78, 100, 114.

MONUMENTS, 10, 22, 99.

PAYSAGES ANIMÉS, 2, 3, 12, 15, 23, 35, 48, 52, 53, 55, 58, 61, 63, 66, 68, 69, 79, 82, 88, 93, 99, 102, 106, 109, 119.

PLAINES, LISIÈRES DE BOIS, etc., 11, 12, 13, 16, 30, 34, 41, 50, 51, 62, 86, 92, 119.

PREMIERS PLANS, 14, 15, 26, 32, 57, 59, 75, 87, 90, 117.

QUAIS, PORTS, etc., 79, 82, 93, 99, 102, 106, 121.

ROCHERS, 17, 19, 24, 28, 31, 33, 45, 55, 57, 64, 78, 81, 83, 84, 85, 89, 94, 95.

RUES ET RUELLES, 6, 22, 26, 77, 81, 83, 120.

SOUS-BOIS, 8, 18, 24, 31, 33, 43, 65, 66, 67.

ENVOI FRANCO CONTRE MANDAT-POSTE

OUVRAGES DIVERS..

A. ÉTEX

Cours élémentaire de dessin appliqué à l'architecture, à la sculpture, à la peinture, ainsi qu'aux arts industriels. 1 vol. in-8, avec un atlas in-4... **10 fr.**

RIS-PAQUOT

Le Peintre céramiste amateur, ou l'art d'imiter les faïences anciennes. 1 vol. grand in-8, orné de 70 sujets en couleurs, 134 figures et modèles servant d'exemples.. **25 fr.**

Guide pratique du Peintre-Émailleur. 22 planches en couleurs, figures dans le texte. 1 vol. in-12...................... **12 fr.**

Dessin d'imitation. Cours préparatoire aux examens pour les Brevets de capacité de l'Enseignement primaire : — Brevet élémentaire, — Brevet supérieur. 16 pl., 191 fig. et exemples. 1 vol. in-16, cart.. **2 fr. 50**

— **Album du Maître**, contenant un texte pour chaque leçon et les explications et exemples auquel il donne lieu. 30 planches, 406 figures et exemples. 1 vol. in-4 en portefeuille................... **9 fr.**

CH. RUDHARDT

L'Art de la Peinture, science de la couleur, ses lois, sa perspective, le métier, la pratique. 1 vol. in-18...................... **3 fr.**

Les Pochettes de l'Enlumineur, chaque pochette contenant 15 planches au trait pour être enluminées et composées d'après des fragments de nos albums......... **1 fr. 25**

Pochette de fleurs naturelles (paru).
— XIIIᵉ siècle (en préparation).
— XIVᵉ siècle —
— XVᵉ siècle —
— XVIᵉ siècle —

LIVRES A ENLUMINER

Livre d'Heures
De J VAN DRIESTEN

Livre d'Heures
De Mᵐᵉ L. ROUSSEAU

Chaque livre contenant l'Office du Mariage :
15 francs.

ENVOI FRANCO CONTRE MANDAT-POSTE

Albums en couleur à 3 Fr.

ALBUMS-MODÈLES EN COULEURS

Modèles de Peinture sur faïence et porcelaine. 1 album de 16 planches en couleurs.

Modèles de Broderies et applications. 1 album de 16 planches en couleurs.

Modèles d'Enluminure appliquée aux objets usuels, par M^{me} L. ROUSSEAU. 1 album de 16 planches en couleurs.

L'Ornementation des Manuscrits au Moyen-Age. Recueil de documents pour l'enluminure, par Ernest GUILLOT.
 XIII^e SIÈCLE. 1 album, 16 planches en couleurs.
 XIV^e SIÈCLE. — — —
 XV^e SIÈCLE. — — —
 XVI^e SIÈCLE. — — —

Thé Louis XV décoré genre Saxe, par L. LIBONIS. Suite de planches-modèles dont 4 en teintes et une en couleurs, sous élégante couverture.

ALBUMS A DIFFÉRENTS PRIX

Fleurs Naturelles et Ornementales, dessinées et composées par E. GUILLOT. 1 album de 16 planches en couleurs........ **4 fr.**

Alphabets de Style, composés par E. GUILLOT. 1 album contenant 1 planche en couleurs et 16 en noir.................. **2 fr. 50**

Fusains (MODÈLES DE). D'après KARL-ROBERT. 16 fusains en portefeuille tirés en teintes différentes et mesurant 34 × 26............. **6 fr.**

ENVOI FRANCO CONTRE MANDAT-POSTE

La Revue Pratique
de l'Enseignement
DES BEAUX-ARTS

(Format in-4° de 12 pages)

PUBLIÉE SOUS LA DIRECTION DE

M. KARL ROBERT

Officier de l'Instruction publique

AVEC LE CONCOURS DE MM.

A. KELLER	G. MOREL
Professeur à l'Ecole normale d'Auteuil.	Professeur à l'Ecole des Beaux-Arts de Rouen.

ET DES PRINCIPAUX ARTISTES DE PARIS

ANNÉE 1892-1893.

Chaque numéro contient de nombreux dessins et des leçons écrites sur : 1° Les matières du programme de l'examen de dessin pour le brevet du 1er degré dit examen de seize ans, enseignées par la perspective pratique et le dessin à main levée des objets usuels. Les examens de l'Enseignement supérieur du dessin ; 2° L'académie du paysage d'après les maîtres ; 3° Les dessins d'illustration, crayon, plume, emploi des papiers procédés ; 4° Cours spécial d'enluminure et de calligraphie ancienne par M. le Professeur Foucher ; 5° Cours de peintures en émail, céramique, Vernis-Martin ; 6° Les arts d'imitation : Photominiature, — Emaillage athénien, — Céramiques dites orientales et peinture-émail sur terre biscuitée, barbotine à froid ; 7° L'art de faire un portrait en miniature ; 8° L'art des croquis, enseigné par des exemples variés, paysages, figures, animaux ; 9° Modèles, grandeur de page, pour écrans, éventails, paravents et toutes peintures décoratives sur étoffes ; 10° Programmes et concours, nouveautés artistiques, — Informations, — Correspondance

La Revue pratique de l'Enseignement des Beaux-Arts résume donc aussi complètement que possible ce desideratum artistique pour la jeunesse : joindre l'utile à l'agréable, et donne toutes facilités pour les examens de dessin, tous documents pour les travaux d'amateurs.

PRIX DE L'ABONNEMENT :
Un an : France, **15** francs. — Union postale, **18** francs.

ON SOUSCRIT AUX BUREAUX DE L'ADMINISTRATION
27, RUE SAINT-AUGUSTIN, PARIS
Et dans tous les Bureaux de poste.

(Envoi du spécimen, numéro Bijou, rédaction illustrée au quart de l'original, franco sur demande.)

EN VENTE

CHEZ LES PRINCIPAUX MARCHANDS DE COULEURS

FIXATIF MEUSNIER

Le FIXATIF MEUSNIER, absolument incolore, est le seul qui fixe les dessins et fusains d'une manière complètement inaltérable. — Il s'applique également à la fixation directe et indirecte.

Le litre...	8	»
Le flacon de 400 grammes............................	4	»
— 150 —	1	50
— 75 —	»	75
— 50 —	»	50

FUSAIN DES ARTISTES (R. G. M.)

1° *Décorateur*, belle qualité, en forts bâtonnets de 17 cent. de long., la boîte..................................	1	50
2° *Fusain des Artistes R. G. M.*, velouté noir, la boîte	1	50
3° *La Mignonnette*, même qualité, très fin —	1	50
4° *Vénitien naturel*, velouté noir et ferme......... —	1	50
5° *Bois noir naturel*, velouté noir et doux........ —	1	50
6° *Saule trié* —	1	50

Tous nos fusains, extra et de première qualité, sont livrés en boîtes blanches glacées, à filet d'or, et portent la marque : FUSAIN DES ARTISTES R. G. M.

NOTA. — Ces marques et désignations : *Fusain des artistes R. G. M.* et *Mignonnette*, sont propriétés exclusives; elles ont été déposées conformément à la loi. Tout contrefacteur sera rigoureusement poursuivi.

www.ingramcontent.com/pod-product-compliance
Lightning Source LLC
Chambersburg PA
CBHW071412220526
45469CB00004B/1260